挑逗官能！紳士用語妄想寫真集

將腦中色色妄想具現化的 **46** 種情境

攝影｜門嶋淳矢

文｜mintcrown

模特兒｜花咲來夢＋東雲うみ＋いくみ＋美東澪

目次

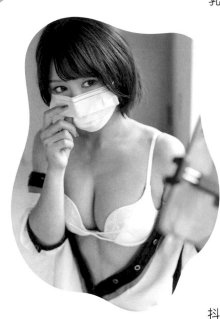

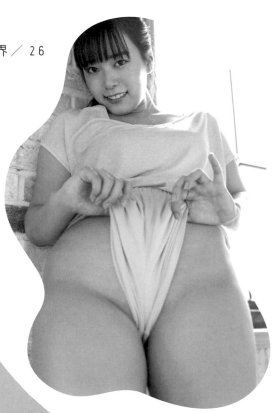

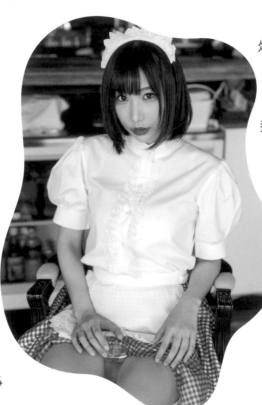

乳房雨刷

〔乳ワイパー〕

色色度 ♥
♥
♥

女性的胸部（主要是巨乳）緊緊壓在玻璃上的情景。可在2次元的世界中看到的場面，大多數的情境都是被異性從後方進行性行為。

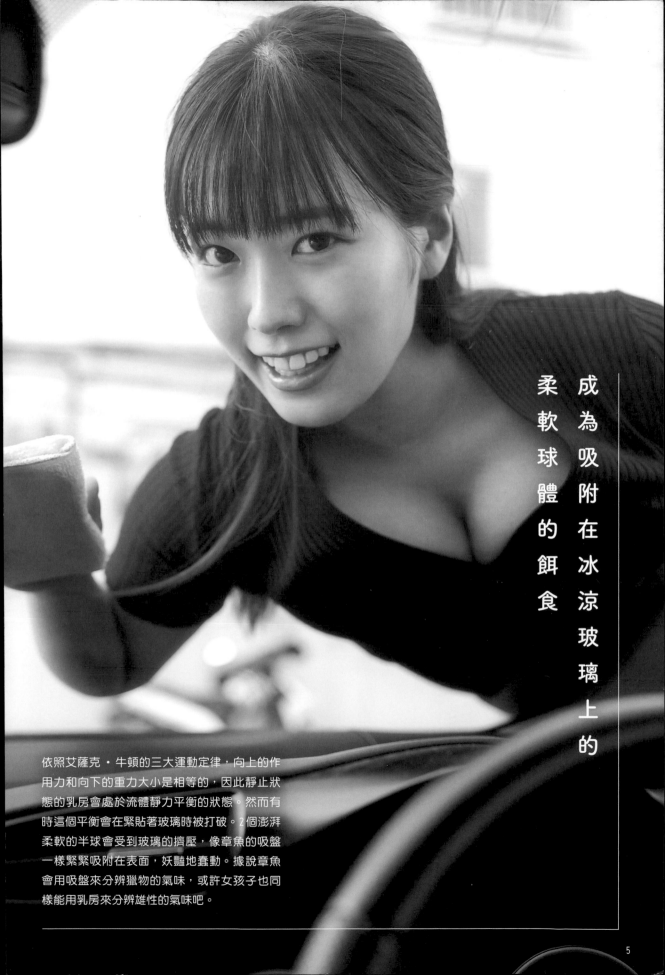

成為吸附在冰涼玻璃上的

柔軟球體的餌食

依照艾薩克・牛頓的三大運動定律,向上的作用力和向下的重力大小是相等的,因此靜止狀態的乳房會處於流體靜力平衡的狀態。然而有時這個平衡會在緊貼著玻璃時被打破。2個澎湃柔軟的半球會受到玻璃的擠壓,像章魚的吸盤一樣緊緊吸附在表面,妖豔地蠢動。據說章魚會用吸盤來分辨獵物的氣味,或許女孩子也同樣能用乳房來分辨雄性的氣味吧。

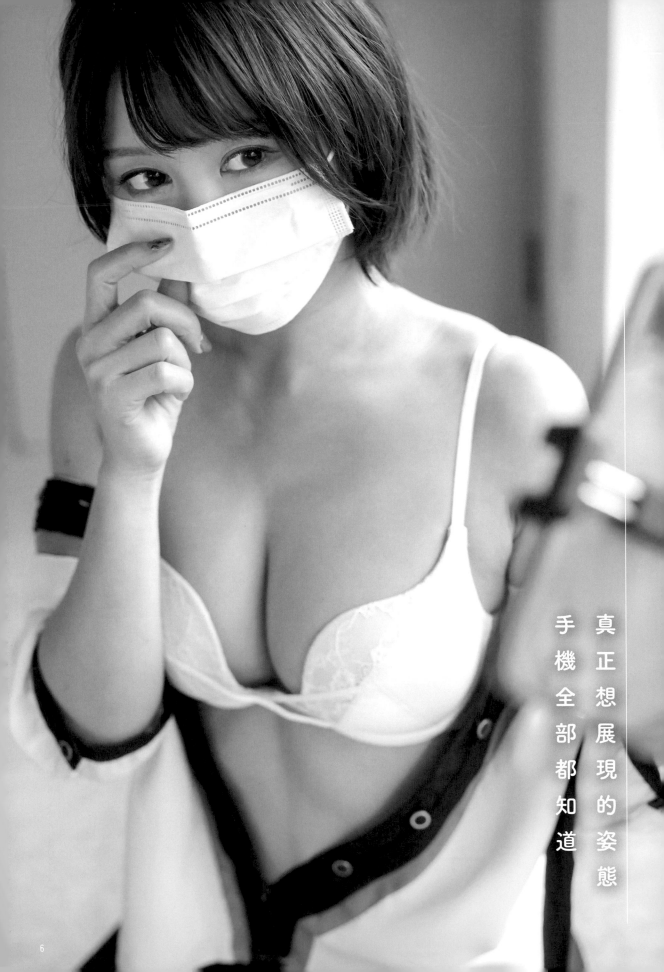

真正想展現的姿態

手機全部都知道

女孩子隱藏在表面下的另一個世界，有時是殘酷、色情、鹹溼而骯髒的。但在無須公開本名，能自由放縱本能表現自我的社群網路世界中，卻能展露自己真實的面貌，那些不知羞恥的寫真照和汙穢的言語，或許就是用來滿足人們的性慾和不滿的吧。雖然很想一窺那些藏在另一個世界中得到解放的美麗身姿，但通往那個世界的入口大多都上了「鎖」。今天我也同樣懷著或許能找到鑰匙的心願，一間間地敲響解放中的裏帳之門。

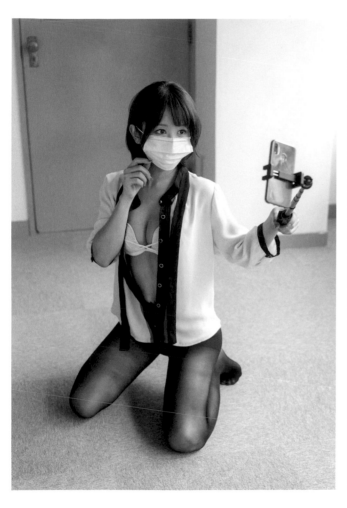
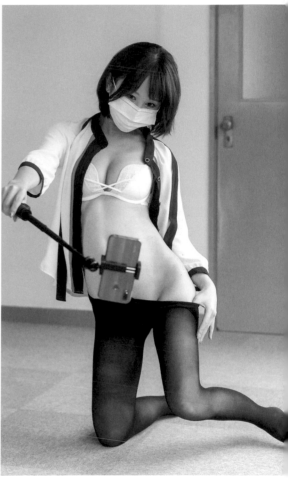

【 裏垢女子 】	色色度

裏帳女子

「裏帳」指的是在Twitter等社群網站的世界中，俗稱「本帳」的主要帳號的反義詞，也就是分身帳號的意思。而裏帳女子指的是那些擁有限定公開範圍的帳號，並主要用於發布性感自拍或露骨言論的女生。

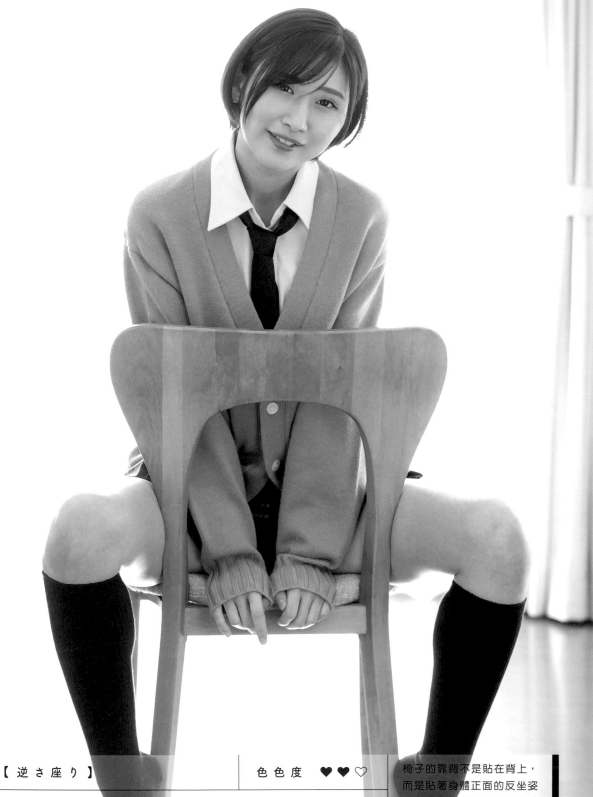

【逆さ座り】 色色度 ❤ ❤ ♡

反坐椅子

椅子的靠背不是貼在背上，而是貼著身體正面的反坐姿勢。如果是沒有扶手的椅子，多數人會選擇張開大腿分別跨在椅背兩側，因此同時露出小褲褲的可能性很高。

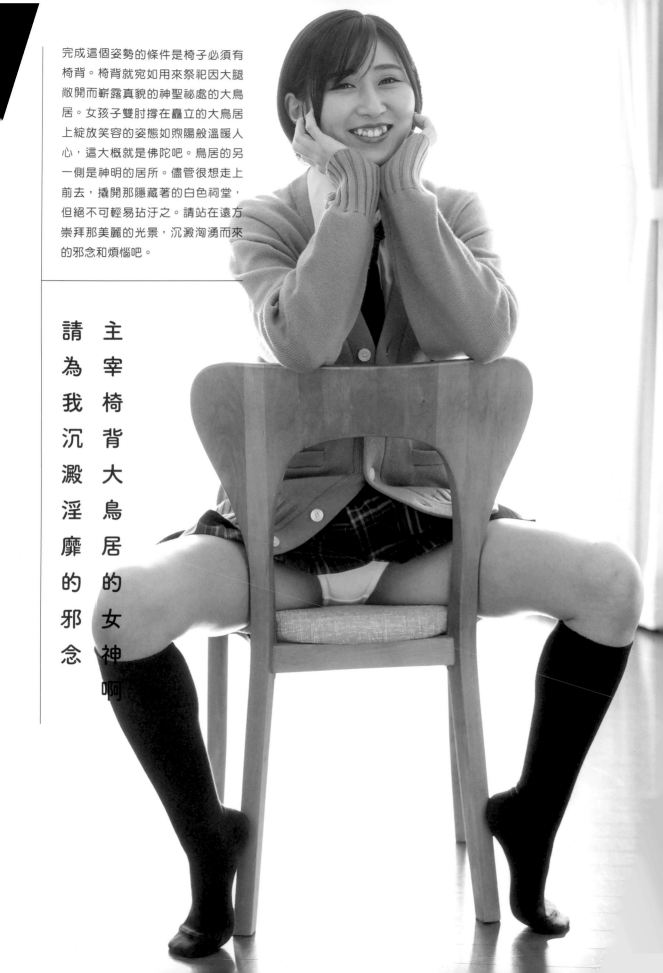

完成這個姿勢的條件是椅子必須有椅背。椅背就宛如用來祭祀因大腿敞開而嶄露真貌的神聖祕處的大鳥居。女孩子雙肘撐在矗立的大鳥居上綻放笑容的姿態如煦陽般溫暖人心，這大概就是佛陀吧。鳥居的另一側是神明的居所。儘管很想走上前去，撬開那隱藏著的白色祠堂，但絕不可輕易玷汙之。請站在遠方崇拜那美麗的光景，沉澱洶湧而來的邪念和煩惱吧。

主宰椅背大鳥居的女神啊

請為我沉澱淫靡的邪念

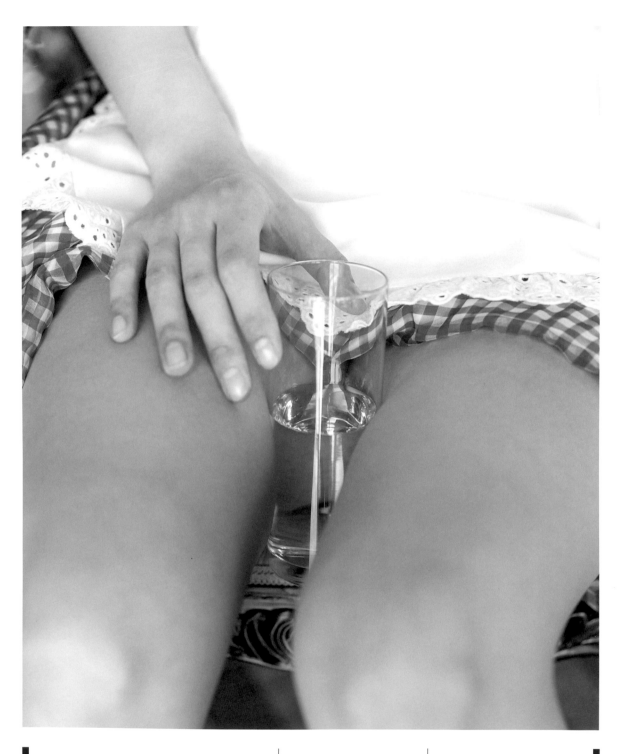

【 保溫 】

色色度 ❤ ❤ ❤

保溫

保溫也就是保持一定的溫度。特指讓溫度保持在溫暖的狀態。保溫的方法有很多種，其中也包含用人體來取暖。至於要使溫度保持在較低的狀態，通常會用保冷這個詞。

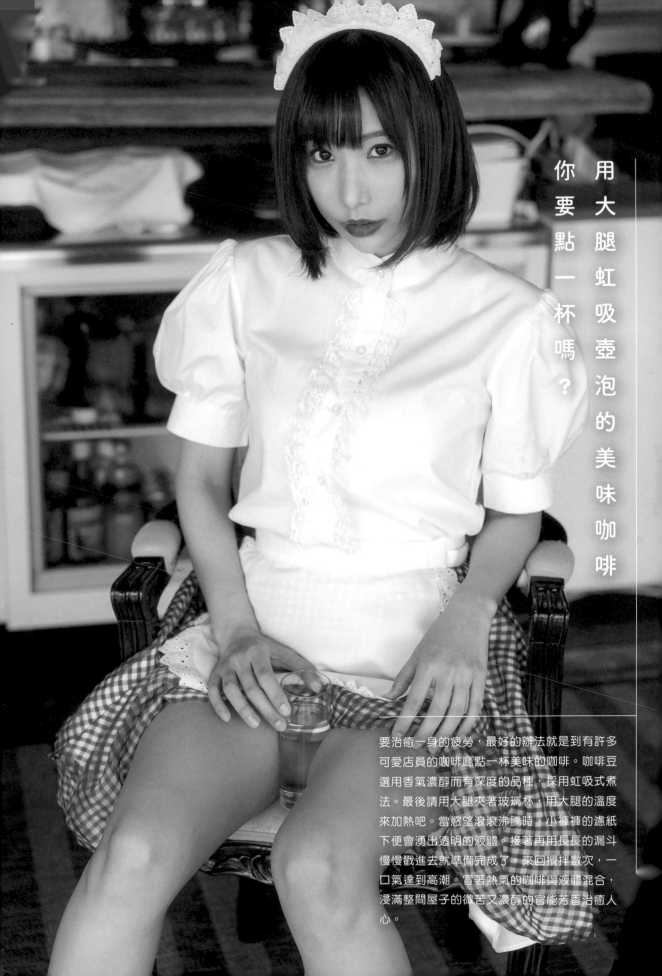

用大腿虹吸壺泡的美味咖啡

你要點一杯嗎？

要治癒一身的疲勞，最好的辦法就是到有許多可愛店員的咖啡廳點一杯美味的咖啡。咖啡豆選用香氣濃醇而有深度的品種，採用虹吸式煮法。最後請用大腿夾著玻璃杯，用大腿的溫度來加熱吧。當慾望滾滾沸騰時，小褲褲的濾紙下便會湧出透明的液體。接著再用長長的漏斗慢慢戳進去就準備完成了。來回攪拌數次，一口氣達到高潮。冒著熱氣的咖啡與液體混合，浸滿整間屋子的微苦又濃醇的官能芳香治癒人心。

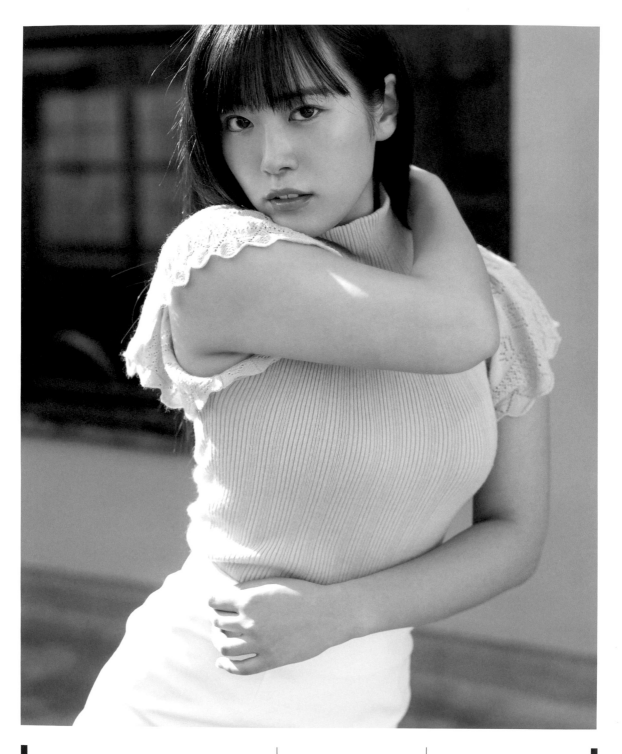

【 リブ生地 】

色色度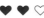

羅紋布料

羅紋布是低針高針交互編織的布料，對於橫方向的拉扯有很高的伸縮性。這種布料的特徵是有縱向的線狀紋路，所以羅紋布料的毛衣又叫「直條紋毛衣」。因為羅紋布織成的衣物十分貼身，可凸顯女性的身體曲線，所以相當受到男性喜愛。

朝向宏偉連綿的乳房
攻略路線就在那條細線上

刻在羅紋布料上的細線，就宛如「上半身」這張地圖上標示地形高度的等高線。線紋的張合訴說著由碩大的胸山相連而成的山峰高度和斜度，以及峰谷的深邃。仔細研究那細密繁瑣的情報，對於從多角度考察地理事象有很大的幫助。細心觀察將那個風景刻在眼裡，並把等高線資料記入腦中，自然就會看見最適合攻略那名為巨乳的偉大山脈的登山路線。

內褲直坐

【直パン座り】

色色度
❤
❤
❤

穿裙子的女孩子在腳踏車或摩托車的坐墊、椅子、鞦韆、地面、地板……等等場所坐下時，不把裙子折進屁股下，直接用內褲坐上去的狀態。日語又叫「直パン（直褲）」。

與小褲褲的摩擦
會是巨大快樂的魔法嗎

古有魔女騎掃帚，今有女性直接用內褲跨坐腳踏車，這中間是否存在因果關係呢？魔女（Witch）的語源是「Wicca」這個字，有聰明的女性之意。據說 Wicca 以其智慧熬製媚藥，將之塗抹在掃帚上跨坐，藉此享受飛天般的快感。如果直接用內褲跨坐腳踏車的女性是 Wicca 的末裔，肯定也會利用媚藥的功效，像那部有名的電影一樣，享受騎著腳踏車飛上天空般的莫大快樂吧。

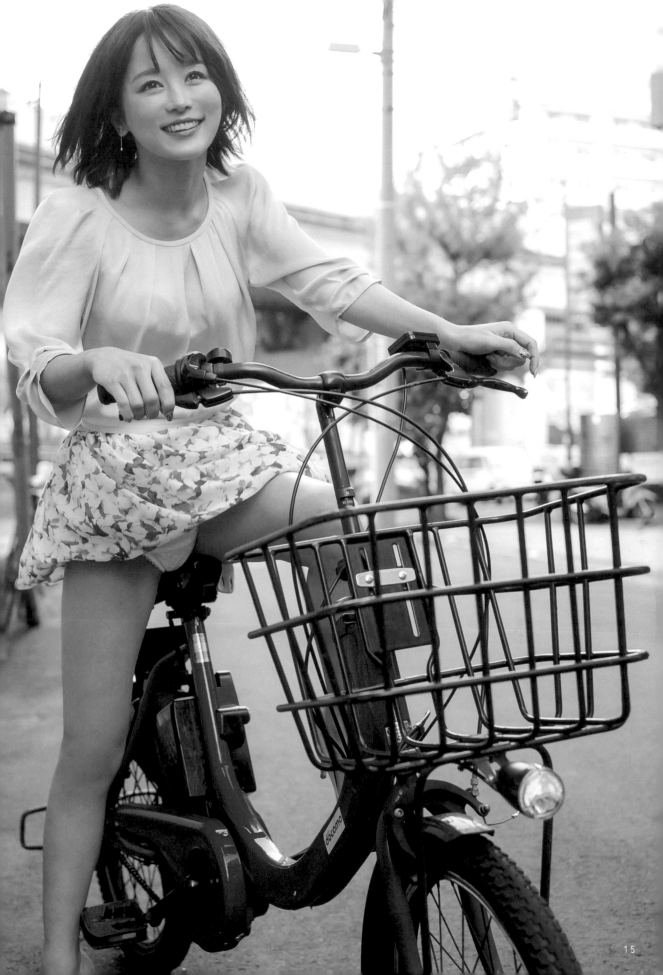

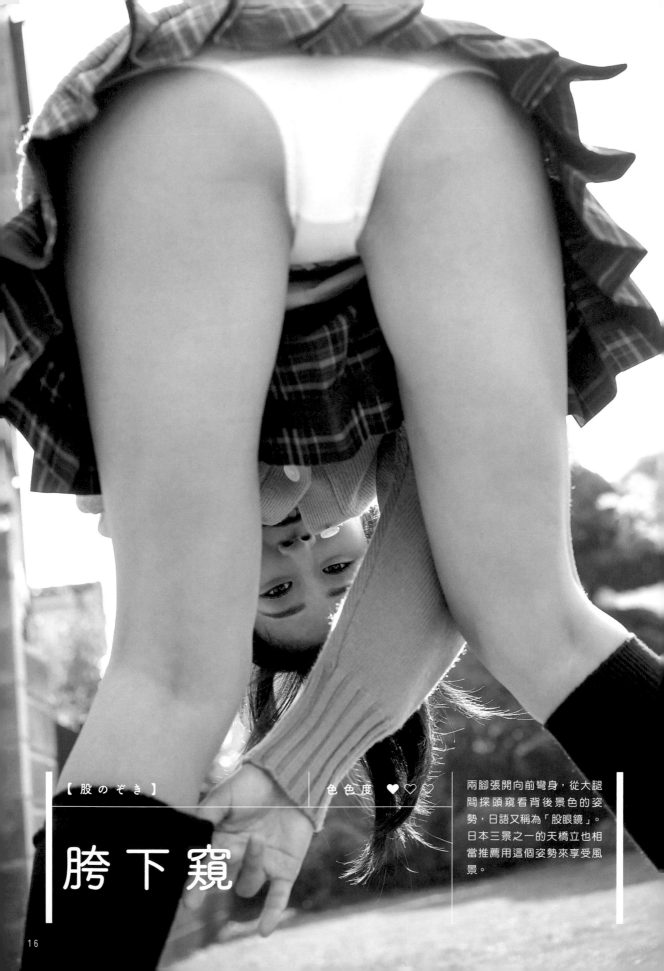

【股のぞき】

色色度 ♥♡♡

兩腳張開向前彎身，從大腿間探頭窺看背後景色的姿勢，日語又稱為「股眼鏡」。日本三景之一的天橋立也相當推薦用這個姿勢來享受風景。

胯下窺

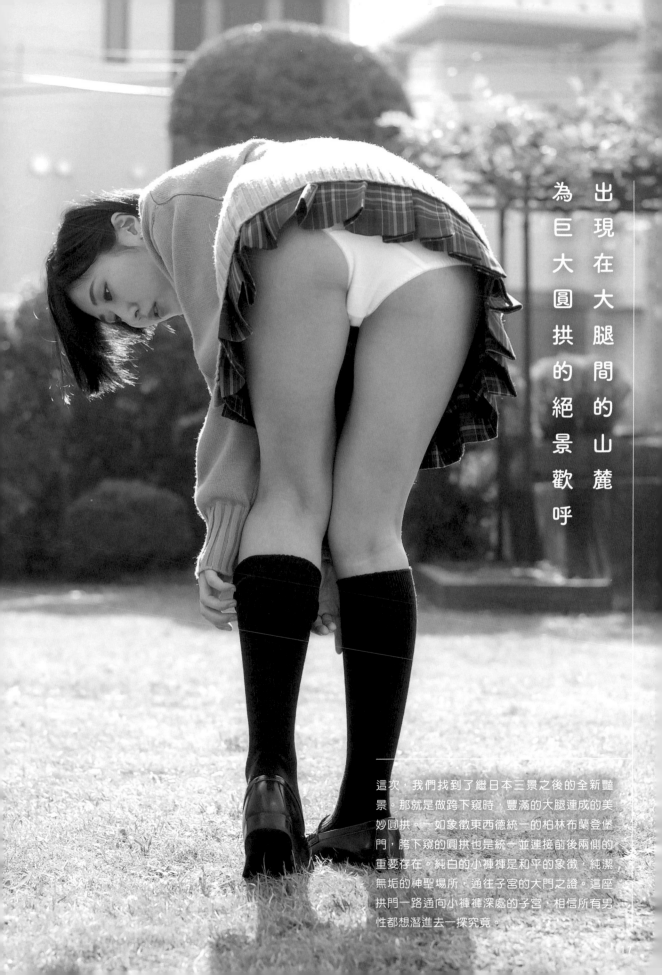

出現在大腿間的山麓
為巨大圓拱的絕景歡呼

這次，我們找到了繼日本三景之後的全新豔景。那就是做跨下窺時，豐滿的大腿連成的美妙圓拱。一如象徵東西德統一的柏林布蘭登堡門，跨下窺的圓拱也是統一並連接前後兩側的重要存在。純白的小褲褲是和平的象徵，純潔無垢的神聖場所，通往子宮的大門之證。這座拱門一路通向小褲褲深處的子宮，相信所有男性都想潛進去一探究竟。

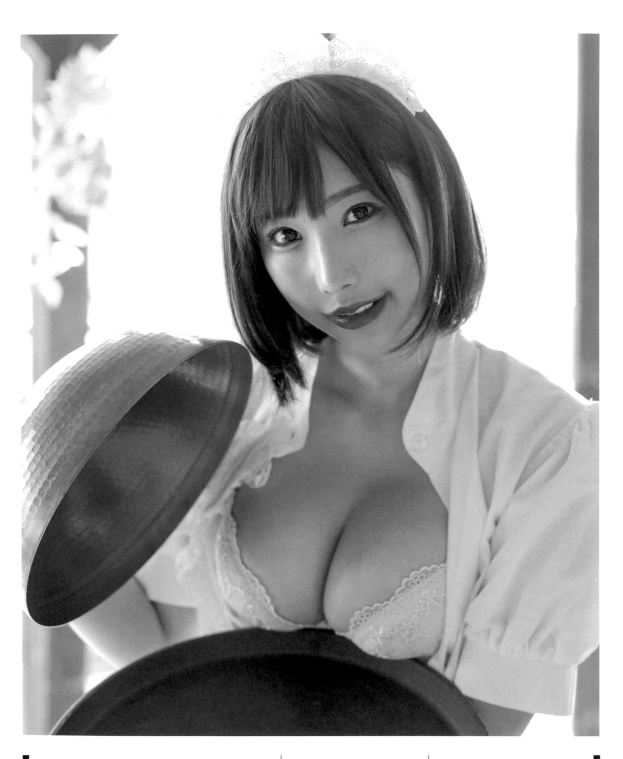

【卓上の乳】	色色度 ♥ ♥ ♡

桌上乳

把胸部放在桌子、托盤、或是人的頭或肩膀上。這個狀態又叫「乳之休息」。順帶一提，把胸部放在對方的臉上封住口鼻的話，則會變成一種俗稱「洗面乳」的技巧。

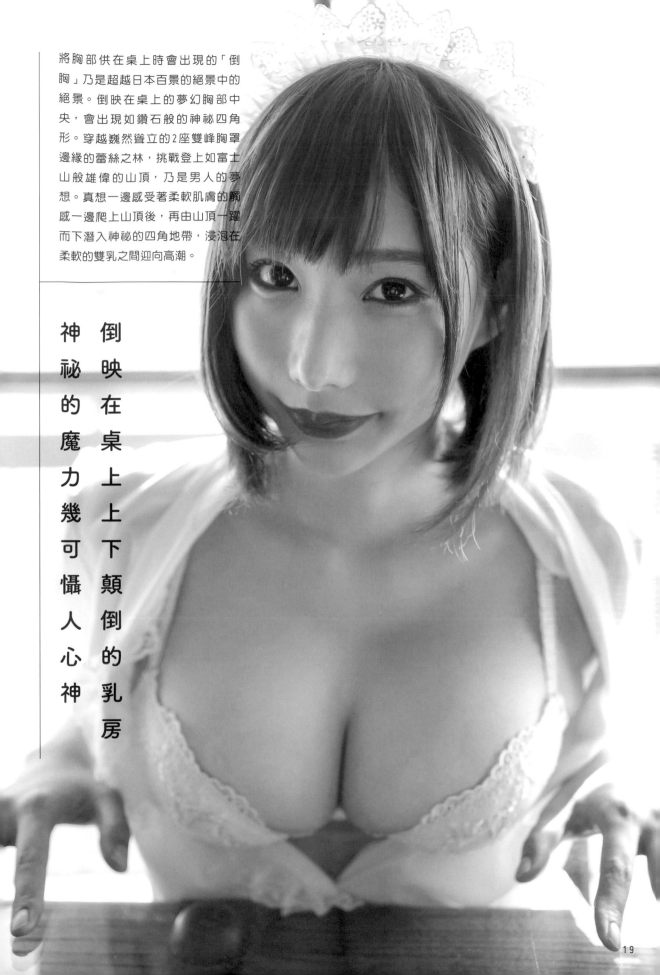

將胸部供在桌上時會出現的「倒胸」乃是超越日本百景的絕景中的絕景。倒映在桌上的夢幻胸部中央，會出現如鑽石般的神祕四角形。穿越巍然聳立的2座雙峰胸罩邊緣的蕾絲之林，挑戰登上如富士山般雄偉的山頂，乃是男人的夢想。真想一邊感受著柔軟肌膚的觸感一邊爬上山頂後，再由山頂一躍而下潛入神祕的四角地帶，浸泡在柔軟的雙乳之間迎向高潮。

神祕的魔力幾可懾人心神

倒映在桌上上下顛倒的乳房

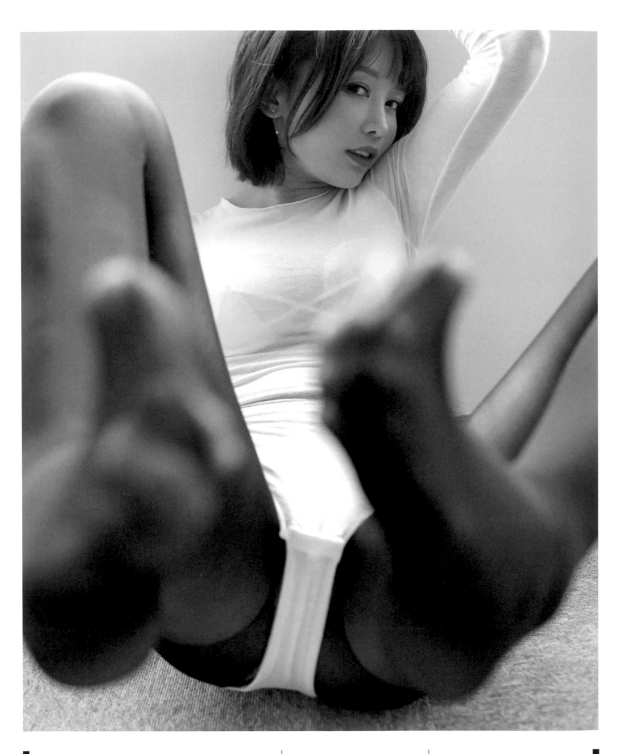

【 ドMホイホイ 】　　色色度 ♥ ♥ ♥

抖M快來

刺激在肉體或精神上具有受虐（M）傾向的人們的性慾，吸引其蜂擁而來的情境。愈是令人屈辱的狀況，就愈能吸引具有M氣質的人。反義詞是「抖S快來」。

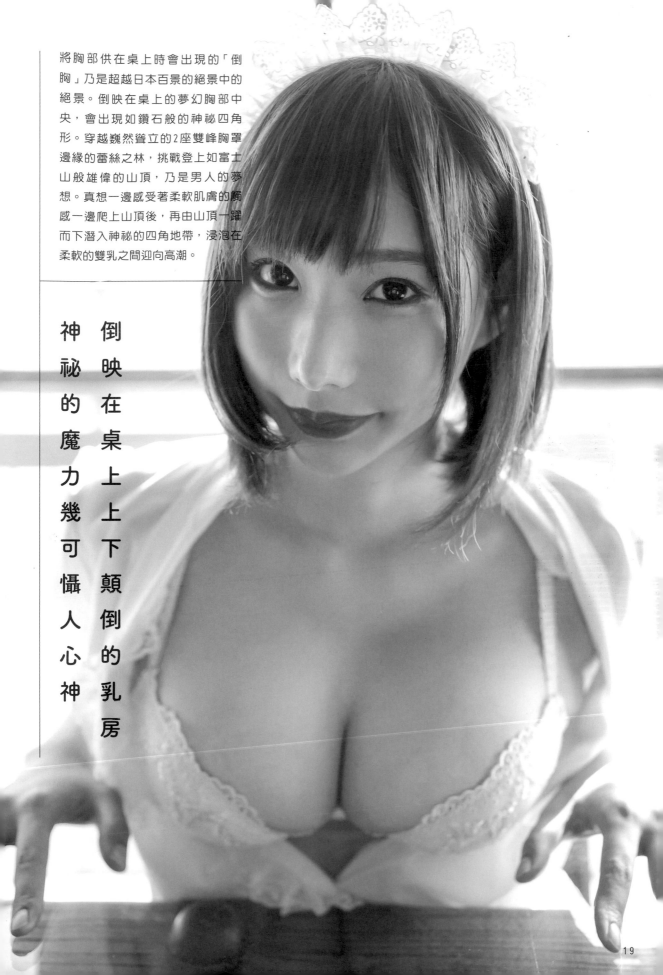

将胸部供在桌上時會出現的「倒
胸」乃是超越日本百景的絕景中的
絕景。倒映在桌上的夢幻胸部中
央，會出現如鑽石般的神祕四角
形。穿越巍然聳立的2座雙峰胸罩
邊緣的蕾絲之林，挑戰登上如富士
山般雄偉的山頂，乃是男人的夢
想。真想一邊感受著柔軟肌膚的觸
感一邊爬上山頂後，再由山頂一躍
而下潛入神祕的四角地帶，浸泡在
柔軟的雙乳之間迎向高潮。

神祕的魔力幾可懾人心神

倒映在桌上上下顛倒的乳房

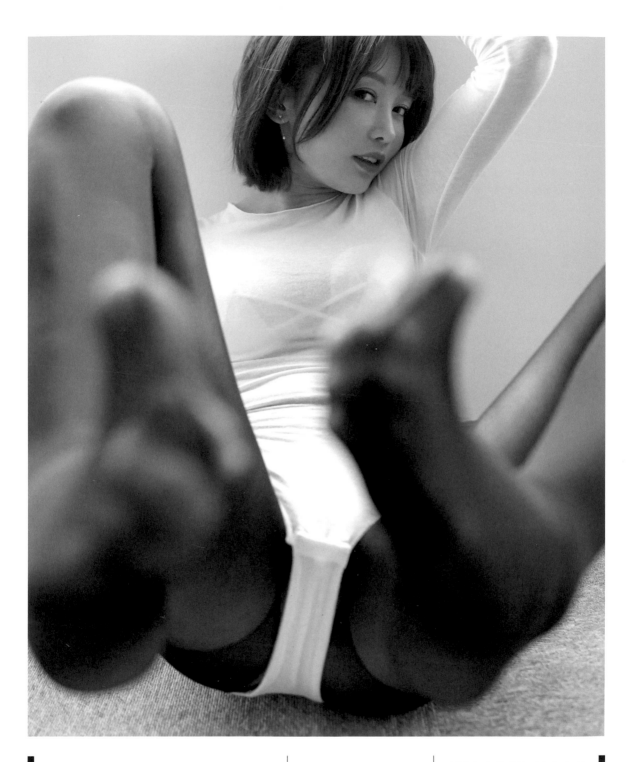

【ドMホイホイ】	色色度 ♥ ♥ ♥

抖 M 快 來

刺激在肉體或精神上具有受虐（M）傾向的人們的性慾，吸引其蜂擁而來的情境。愈是令人屈辱的狀況，就愈能吸引具有M氣質的人。反義詞是「抖S快來」。

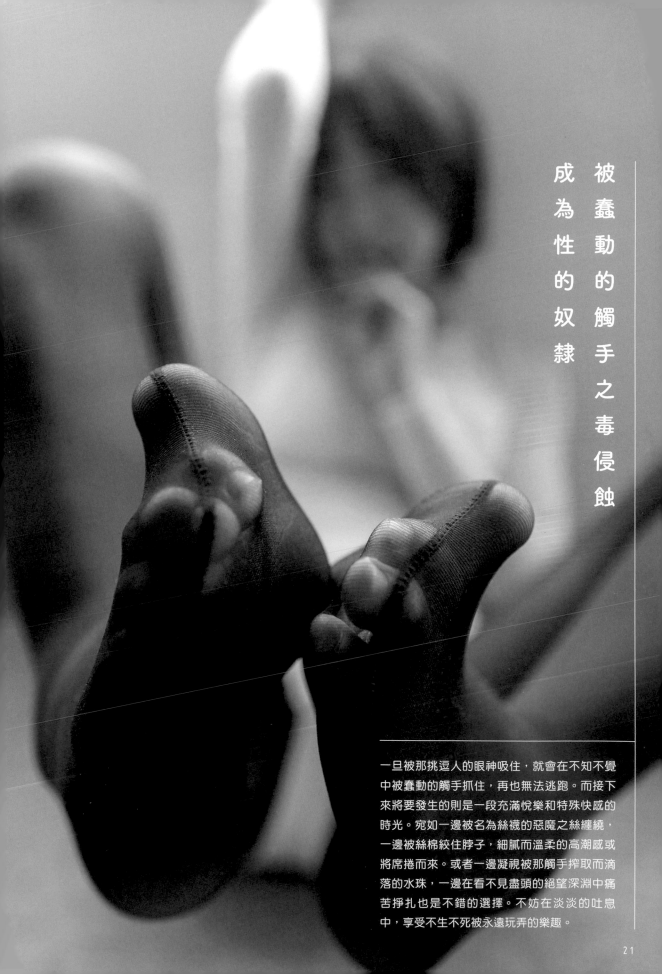

被蠱動的觸手之毒侵蝕

成為性的奴隸

一旦被那挑逗人的眼神吸住，就會在不知不覺中被蠱動的觸手抓住，再也無法逃跑。而接下來將要發生的則是一段充滿悅樂和特殊快感的時光。宛如一邊被名為絲襪的惡魔之絲纏繞，一邊被絲棉絞住脖子，細膩而溫柔的高潮感或將席捲而來。或者一邊凝視被那觸手搾取而滴落的水珠，一邊在看不見盡頭的絕望深淵中痛苦掙扎也是不錯的選擇。不妨在淡淡的吐息中，享受不生不死被永遠玩弄的樂趣。

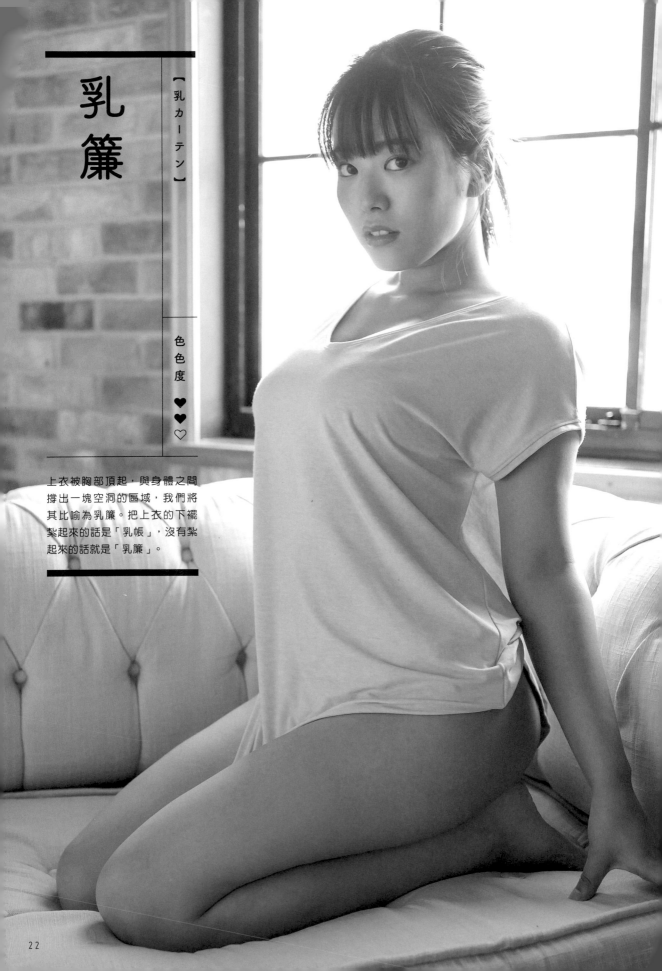

乳簾

【乳カーテン】

色色度

♥
♥
♡

上衣被胸部頂起，與身體之間
撐出一塊空洞的區域，我們將
其比喻為乳簾。把上衣的下襬
紮起來的話是「乳帳」，沒有紮
起來的話就是「乳簾」。

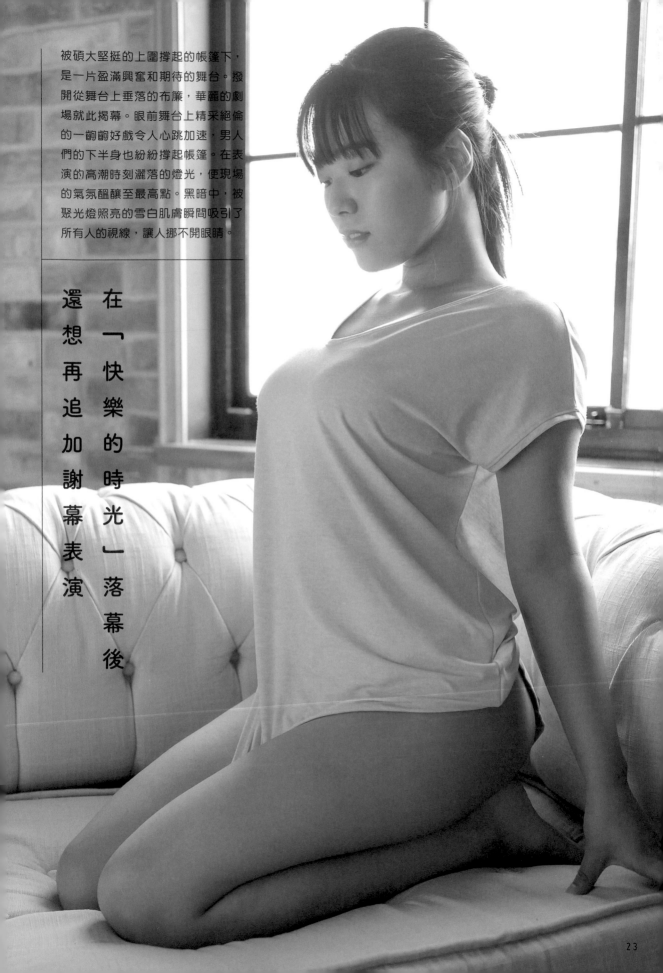

被碩大堅挺的上圍撐起的帳篷下，是一片盈滿興奮和期待的舞台。撥開從舞台上垂落的布簾，華麗的劇場就此揭幕。眼前舞台上精采絕倫的一齣齣好戲令人心跳加速，男人們的下半身也紛紛撐起帳篷。在表演的高潮時刻灑落的燈光，便現場的氣氛醞釀至最高點。黑暗中，被聚光燈照亮的雪白肌膚瞬間吸引了所有人的視線，讓人挪不開眼睛。

還想再追加謝幕表演
在「快樂的時光」落幕後

色色度 ♥ ♥ ♡

乳夾領帶

指把領帶夾在乳房中間的狀態，日語又叫「谷間領帶」。用以形容由巨乳擠壓而成的深邃山谷所引起的現象。除了領帶之外，穿普通上衣時也有很高的機率發生。

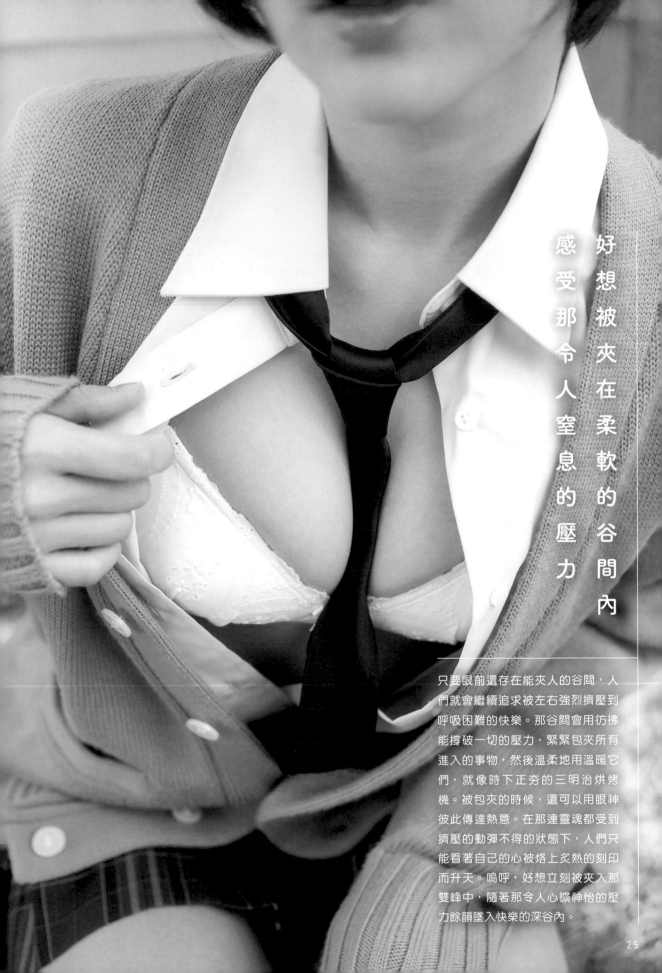

好想被夾在柔軟的谷間內

感受那令人窒息的壓力

只要眼前還存在能夾人的谷間，人們就會繼續追求被左右強烈擠壓到呼吸困難的快樂。那谷間會用彷彿能撐破一切的壓力，緊緊包夾所有進入的事物，然後溫柔地用溫暖它們，就像時下正夯的三明治烘烤機。被包夾的時候，還可以用眼神彼此傳達熱意。在那連靈魂都受到擠壓的動彈不得的狀態下，人們只能看著自己的心被烙上炎熱的刻印而升天。嗚呼，好想立刻被夾入那雙峰中，隨著那令人心曠神怡的壓力餘韻墜入快樂的深谷內。

從相機視窗看到的我的世界

【ファインダー越しの私の世界】

色色度 ♥♥♡

在妄想濾鏡的另一邊 世界竟然如此美麗

日本社群網站上的標籤「從相機視窗看到的我的世界」，大多出現在自我介紹暨表現自己風格的照片旁。而這裡指的是可以用手機鏡頭透視衣服的（妄想）世界。

相機是一種能用鏡頭蒐集並記錄光線的魔法道具。閃耀的笑容、又亮又大的眼瞳、白皙水嫩的肌膚……。好想把女孩子散發的耀眼光芒一絲不漏地統統收進這能一手掌握的小機械中。在這個App大爆發的年代，說不定只要啟動妄想濾鏡，就能拍到藏在衣服底下的內衣。把鏡頭對準女孩子時，千萬別讓雙手因為興奮的情緒和加速的心跳而顫抖了！只要運用「全集中呼吸」按下快門，一定就能看到本來看不到的事物。

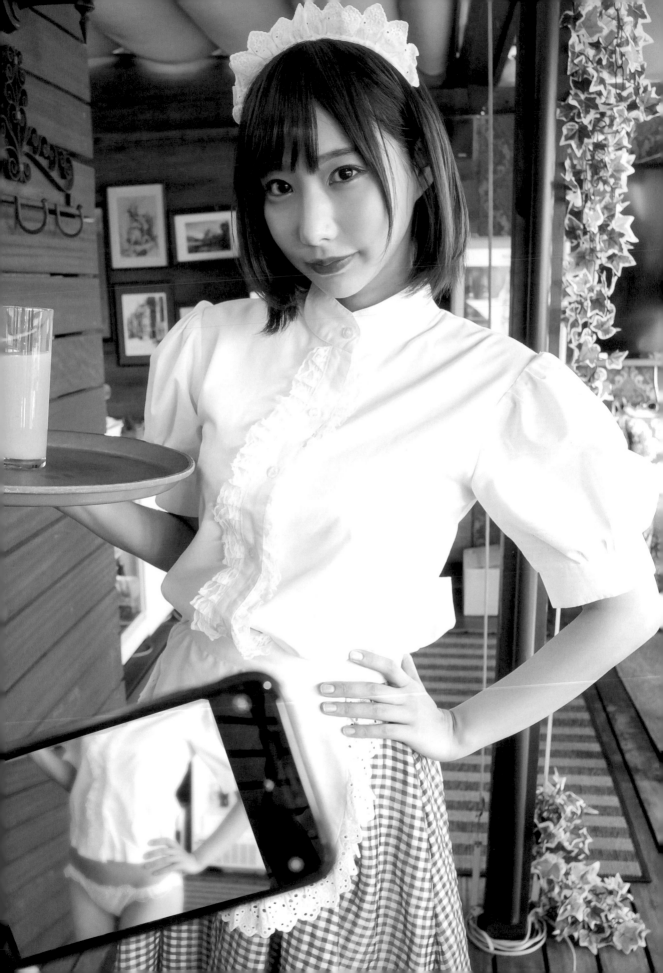

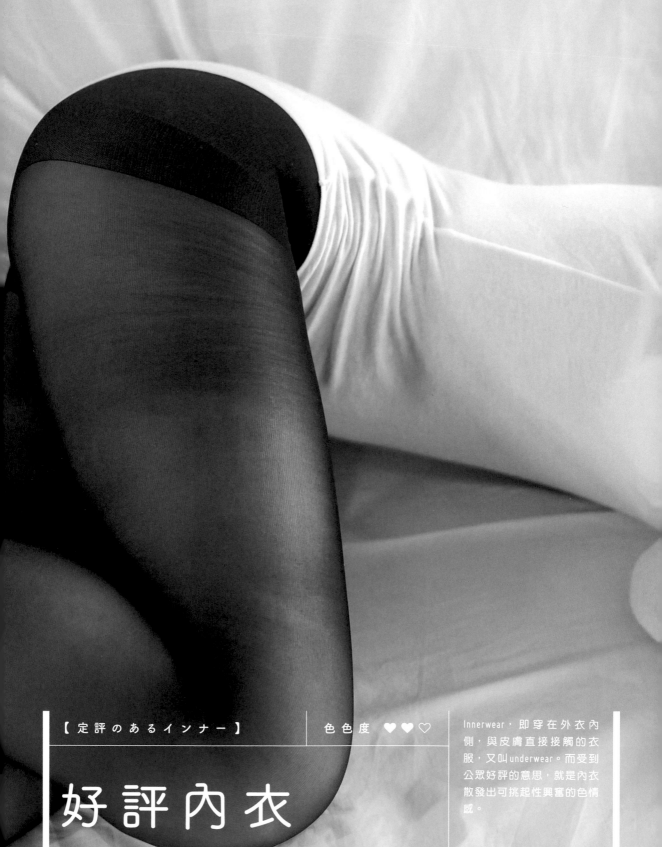

【 定評のあるインナー 】　　色色度 ♥ ♥ ♡

好評內衣

Innerwear，即穿在外衣內
側，與皮膚直接接觸的衣
服，又叫underwear。而受到
公眾好評的意思，就是內衣
散發出可挑起性興奮的色情
感。

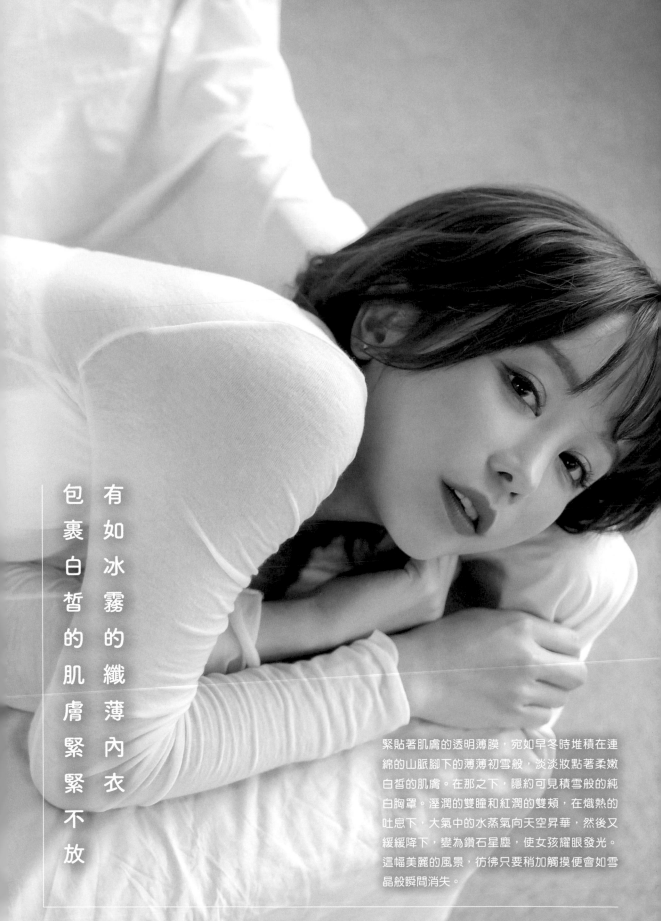

包裹白皙的肌膚緊緊不放
有如冰霧的纖薄內衣

緊貼著肌膚的透明薄膜，宛如早冬時堆積在連綿的山脈腳下的薄薄初雪般，淡淡妝點著柔嫩白皙的肌膚。在那之下，隱約可見積雪般的純白胸罩。溼潤的雙瞳和紅潤的雙頰，在熾熱的吐息下，大氣中的水蒸氣向天空昇華，然後又緩緩降下，變為鑽石星塵，使女孩耀眼發光。這幅美麗的風景，彷彿只要稍加觸摸便會如雪晶般瞬間消失。

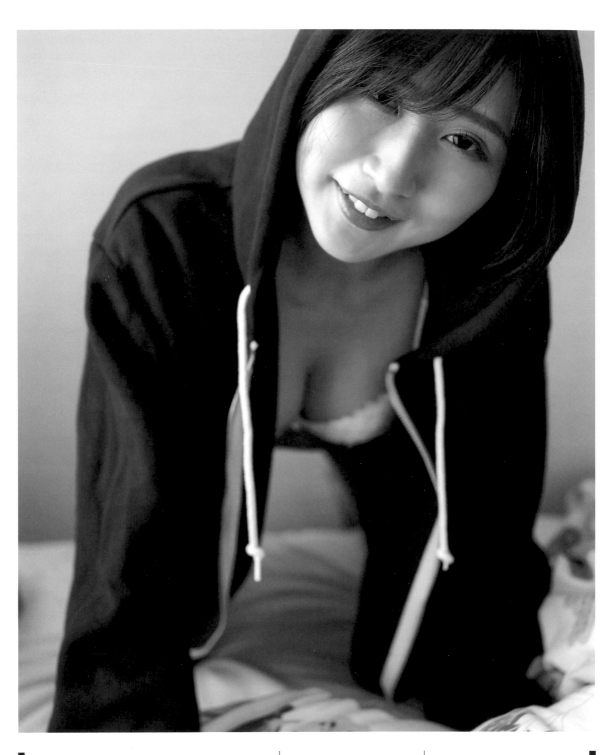

【 彼パーカー 】　　　　色色度 ❤ ❤ ♡

男友連帽外套

也就是穿著男友的連帽外套的狀態，設定上多見於在男友家共度一夜後的早晨。由於是男裝的大號尺碼，穿在女孩子身上袖子往往太寬鬆，看起來萌萌的。再套上帽子的話更有小臉的效果，可愛感倍增。近義詞還有「男友襯衫」等。

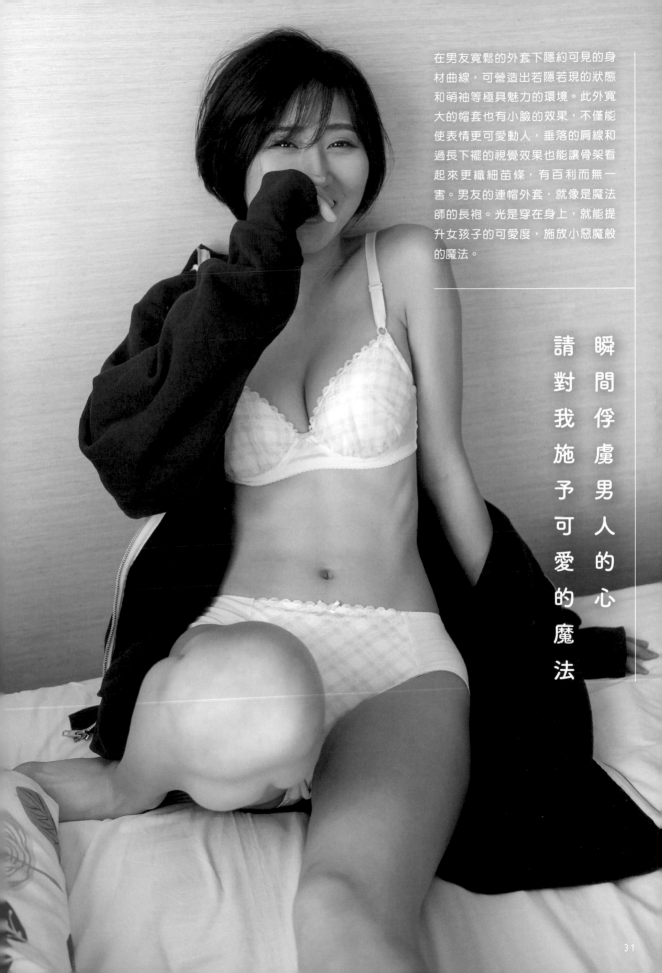

在男友寬鬆的外套下隱約可見的身材曲線，可營造出若隱若現的狀態和萌袖等極具魅力的環境。此外寬大的帽套也有小臉的效果，不僅能使表情更可愛動人，垂落的肩線和過長下襬的視覺效果也能讓骨架看起來更纖細苗條，有百利而無一害。男友的連帽外套，就像是魔法師的長袍。光是穿在身上，就能提升女孩子的可愛度，施放小惡魔般的魔法。

瞬間俘虜男人的心

請對我施予可愛的魔法

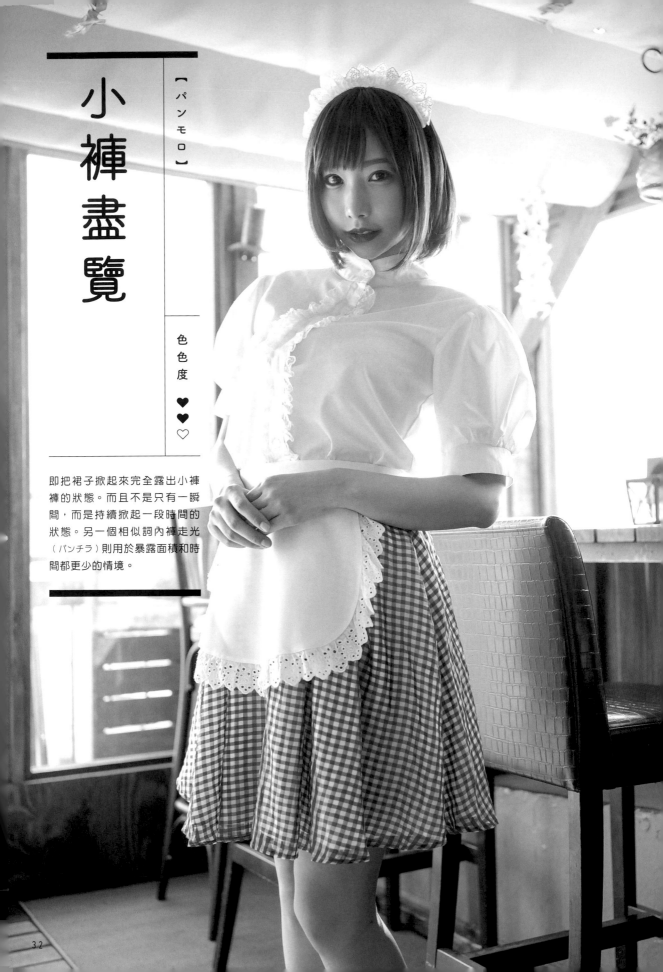

小褲盡覽

【パンモロ】

色色度

♥
♥
♡

即把裙子掀起來完全露出小褲褲的狀態。而且不是只有一瞬間,而是持續掀起一段時間的狀態。另一個相似詞內褲走光(パンチラ)則用於暴露面積和時間都更少的情境。

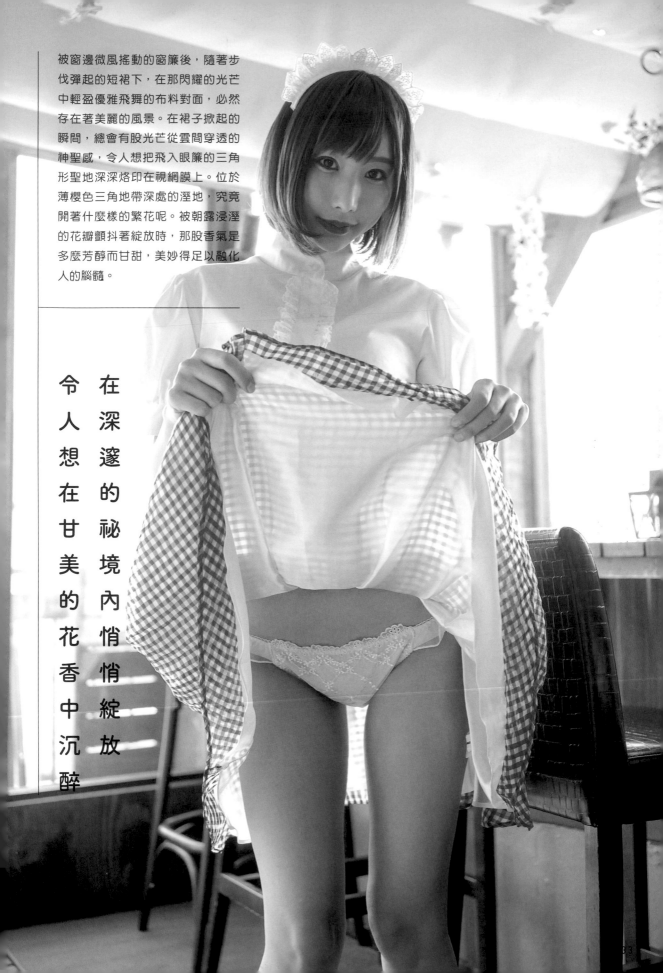

被窗邊微風搖動的窗簾後，隨著步伐彈起的短裙下，在那閃耀的光芒中輕盈優雅飛舞的布料對面，必然存在著美麗的風景。在裙子掀起的瞬間，總會有股光芒從雲間穿透的神聖感，令人想把飛入眼簾的三角形聖地深深烙印在視網膜上。位於薄櫻色三角地帶深處的溼地，究竟開著什麼樣的繁花呢。被朝露浸溼的花瓣顫抖著綻放時，那股香氣是多麼芳醇而甘甜，美妙得足以融化人的腦髓。

令人想在甘美的花香中沉醉

在深邃的祕境內悄悄綻放

這世上存在著一種名為「過剩服務」的令人欣喜的系統。以壽司店為例有俗稱「超載軍艦（こぼれ軍艦）」，盛料滿到看不見壽司本體的壽司。除此之外還有特大碗蓋飯的名物──天丼，米飯上盛放與容器不成比例的滿滿炸天婦羅，雖然裝得太滿而難以夾食，吃起來卻十分過癮。總而言之，女孩子身上過短過小的裙子也是一樣的，屁股和大腿被擠出裙襬的模樣雖然很不均衡，卻糟糕得讓人歡喜。那美味的大腿和臀部下流的模樣令人見了恨不得咬上一口。

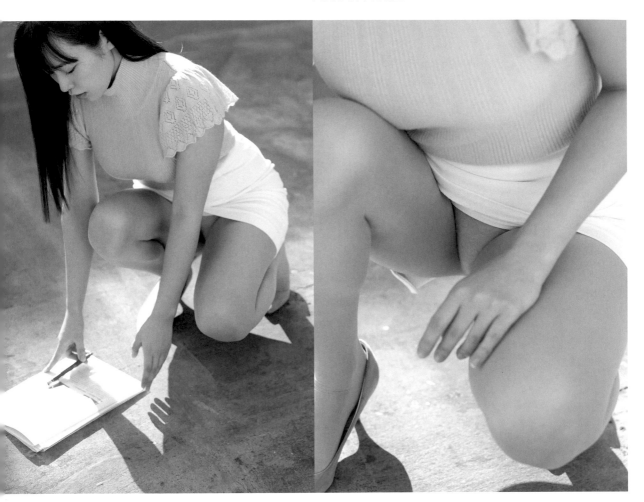

【けしからんスカート】　色色度 ♥ ♥ ♥

糟糕短裙

女高中生的「糟糕短裙」，是指長度短得不合常理的迷你裙。換成OL的話，則是指女用西裝的短裙。那種裙子會緊緊吸住下半身，強調臀部的曲線，簡直就是糟糕的代名詞。

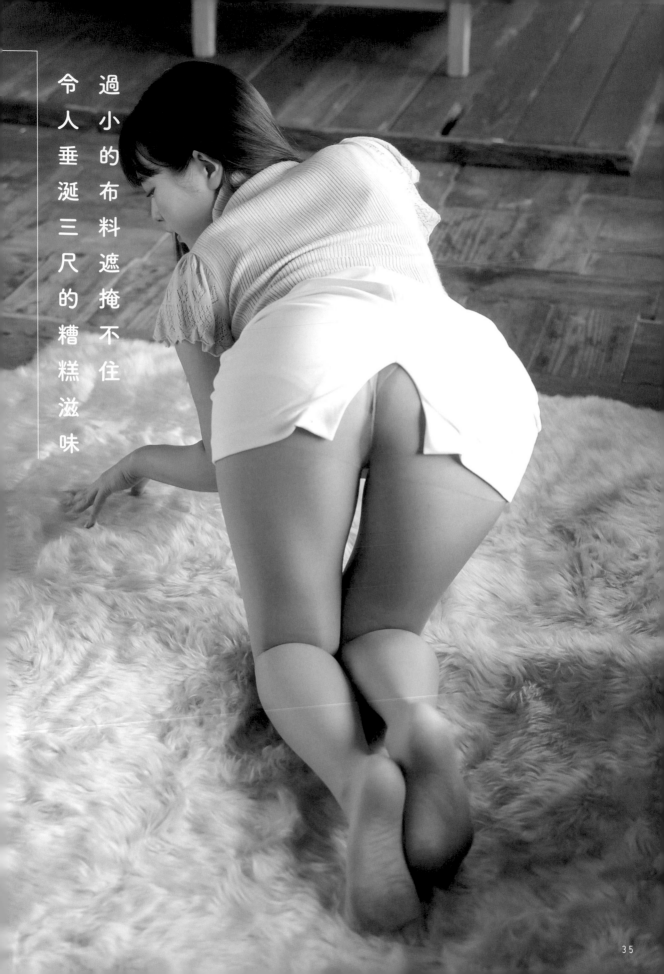

過小的布料遮掩不住

令人垂涎三尺的糟糕滋味

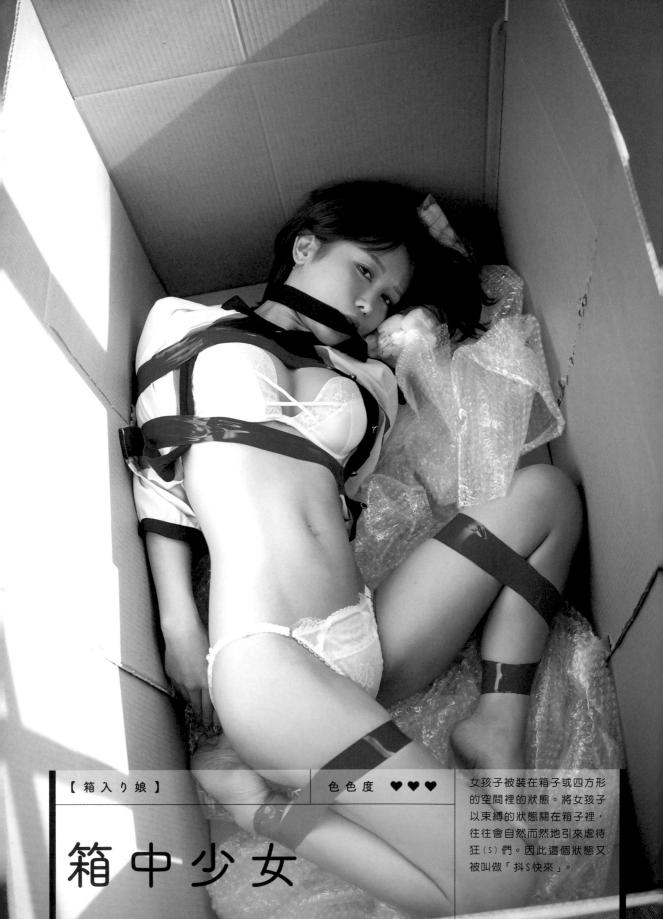

【箱入り娘】

色色度 ♥♥♥

箱中少女

女孩子被裝在箱子或四方形的空間裡的狀態。將女孩子以束縛的狀態關在箱子裡，往往會自然而然地引來虐待狂（s）們。因此這個狀態又被叫做「抖S快來」。

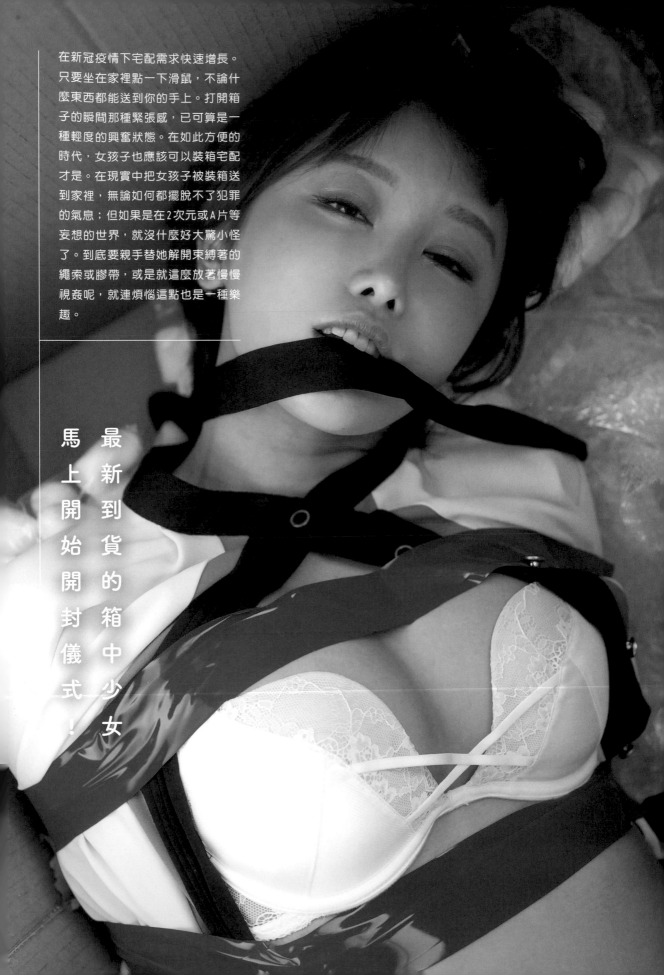

在新冠疫情下宅配需求快速增長。只要坐在家裡點一下滑鼠，不論什麼東西都能送到你的手上。打開箱子的瞬間那種緊張感，已可算是一種輕度的興奮狀態。在如此方便的時代，女孩子也應該可以裝箱宅配才是。在現實中把女孩子被裝箱送到家裡，無論如何都擺脫不了犯罪的氣息；但如果是在2次元或Ａ片等妄想的世界，就沒什麼好大驚小怪了。到底要親手替她解開束縛著的繩索或膠帶，或是就這麼放著慢慢視姦呢，就連煩惱這點也是一種樂趣。

馬上開始開封儀式！

最新到貨的箱中少女

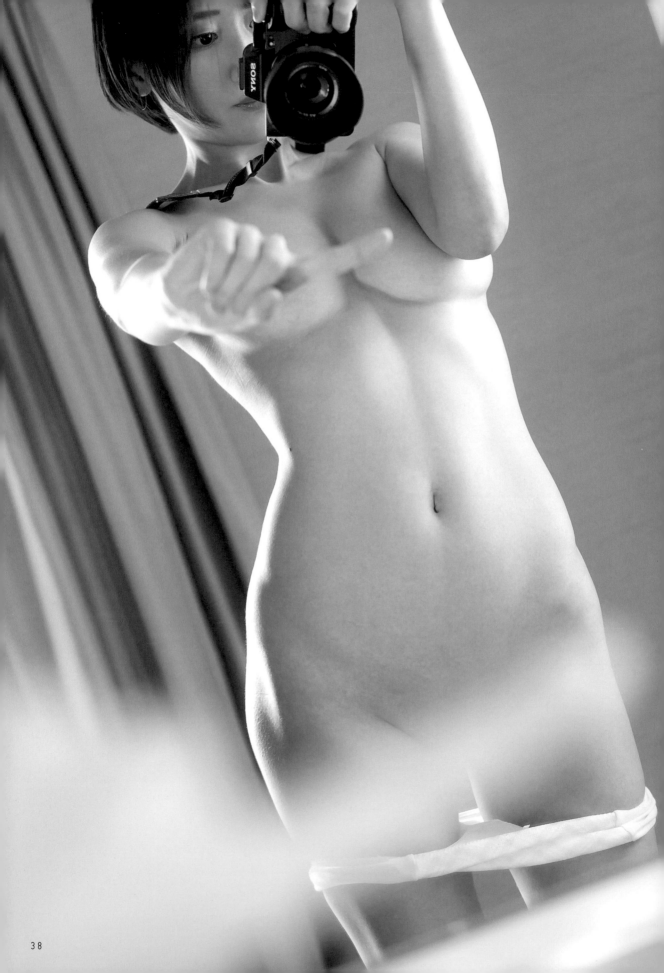

One Finger Selfie

【ワンフィンガーセルフィー】

色色度 ♥ ♥ ♥

以全裸或近乎全裸的狀態站在鏡子前,用一根手指遮住胸部或陰部,單手拿著相機朝鏡子自拍的方法。拍攝的訣竅是一邊用手指遮住在鏡子裡的胸部,一邊用鏡子前的手指遮住股間。

請用擋在眼前的手指
讓我興奮得不能自己吧

立於鏡頭前的細小食指,就像是剛好可給麻雀休息的療癒棲木。如果改用中指的話則有「Fuck you =去死、操你的!」的含意,所以在英語圈這個姿勢又叫「flip the bird」。這是一個俚語,「flip =使瘋狂、興奮」,「bird =女孩子」,也就是使女孩子興奮的暗示。如果用於遮擋祕處的手指是中指的話,相信男人們全都會按捺不住吧。

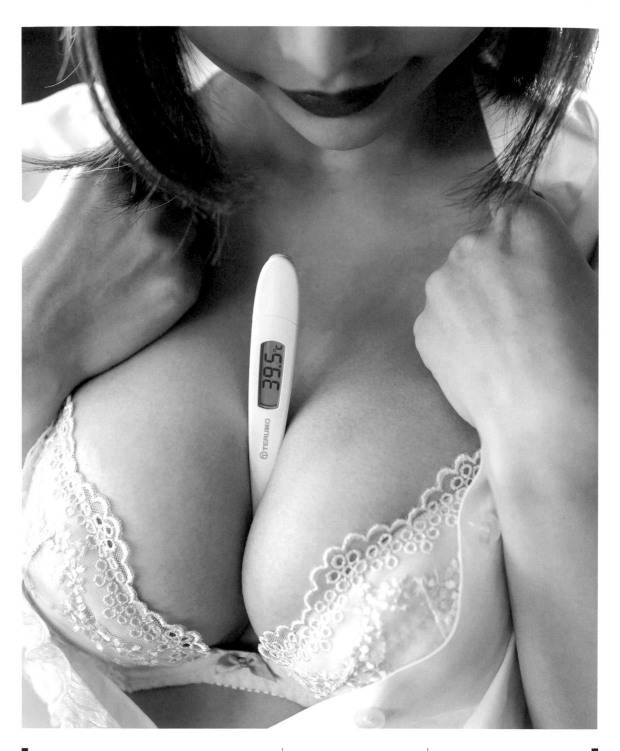

【胸熱】　　　　　　色色度 ❤ ❤ ♡

「胸口熱起來了」的縮寫。形容因感動、期待、興奮等狀態而心跳加速，熱血湧上心頭的情況。又或是狀況結束後的餘熱。日語有時也寫作「胸アツ」、「ムネアツ」。

胸 熱

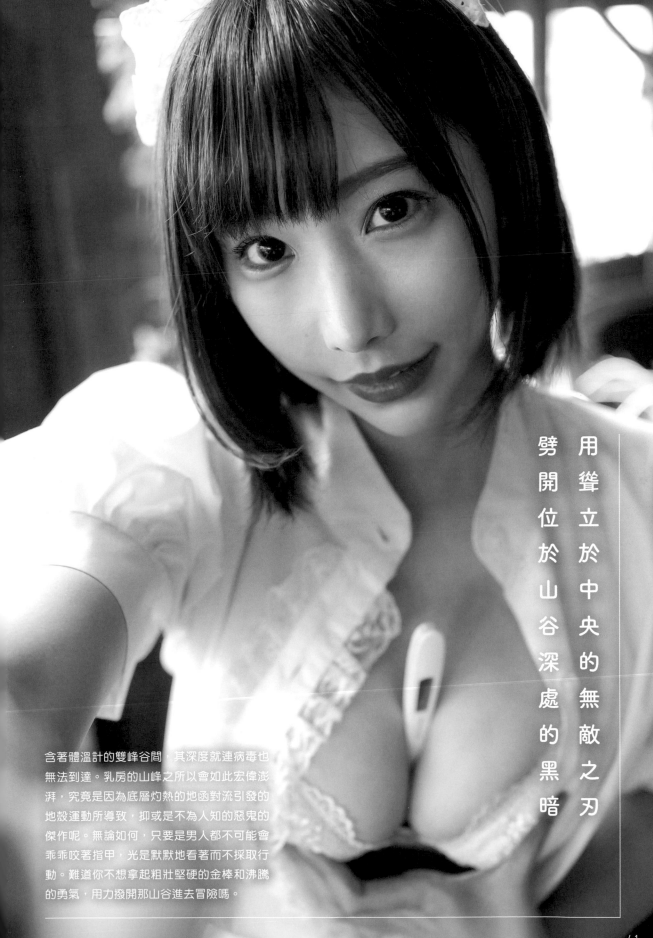

用聾立於中央的無敵之刃

劈開位於山谷深處的黑暗

含著體溫計的雙峰谷間，其深度就連病毒也無法到達。乳房的山峰之所以會如此宏偉澎湃，究竟是因為底層灼熱的地函對流引發的地殼運動所導致，抑或是不為人知的惡鬼的傑作呢。無論如何，只要是男人都不可能會乖乖咬著指甲，光是默默地看著而不採取行動。難道你不想拿起粗壯堅硬的金棒和沸騰的勇氣，用力撥開那山谷進去冒險嗎。

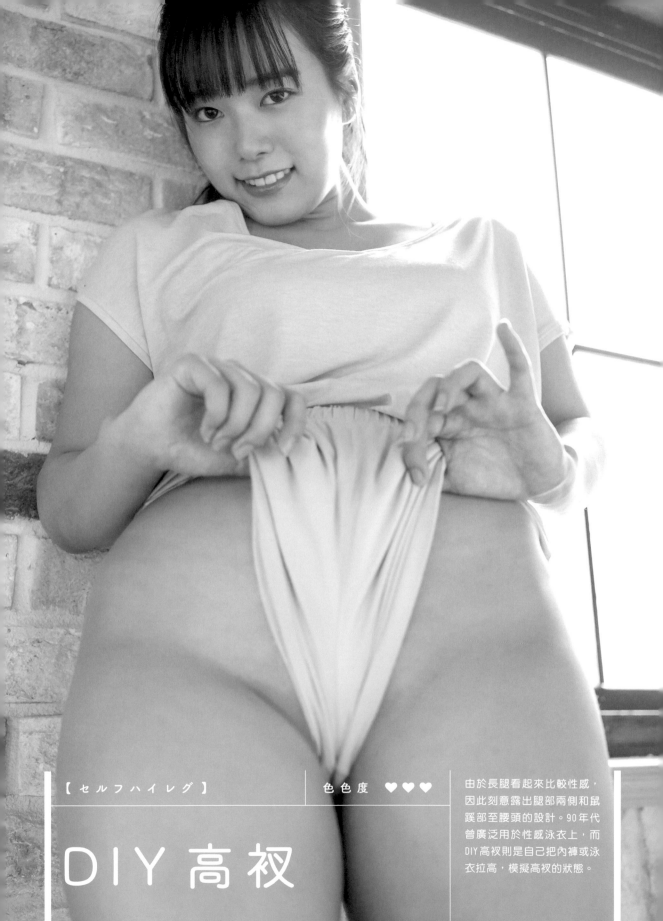

【 セルフハイレグ 】

色色度 ♥ ♥ ♥

DIY高衩

由於長腿看起來比較性感，因此刻意露出腿部兩側和鼠蹊部至腰頭的設計。90年代曾廣泛用於性感泳衣上，而DIY高衩則是自己把內褲或泳衣拉高，模擬高衩的狀態。

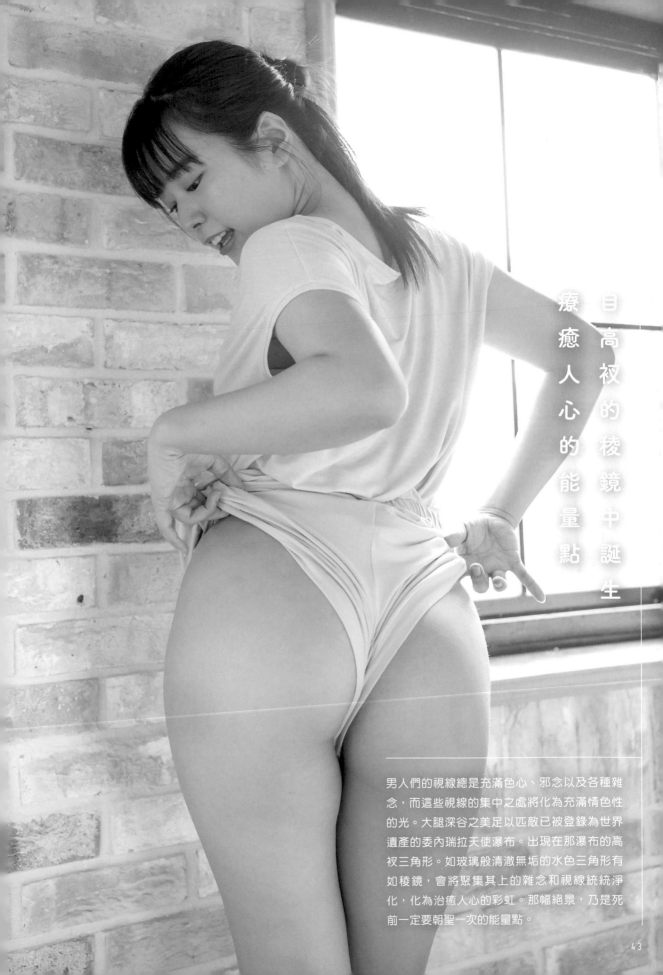

自高衩的稜鏡中誕生

療癒人心的能量點

男人們的視線總是充滿色心、邪念以及各種雜念，而這些視線的集中之處將化為充滿情色性的光。大腿深谷之美足以匹敵已被登錄為世界遺產的委內瑞拉天使瀑布。出現在那瀑布的高衩三角形。如玻璃般清澈無垢的水色三角形有如稜鏡，會將聚集其上的雜念和視線統統淨化，化為治癒人心的彩虹。那幅絕景，乃是死前一定要朝聖一次的能量點。

脫褲襪

【脫ぎタイツ】

色色度

♥
♥
♡

換衣服的時候，一邊捲起襯衫
或裙子的下襬，一邊脫下褲襪
的場景。實際上，在穿上褲襪
時也能看到相同的畫面。類似
的情境還有「捲起下襬脫內
褲」。

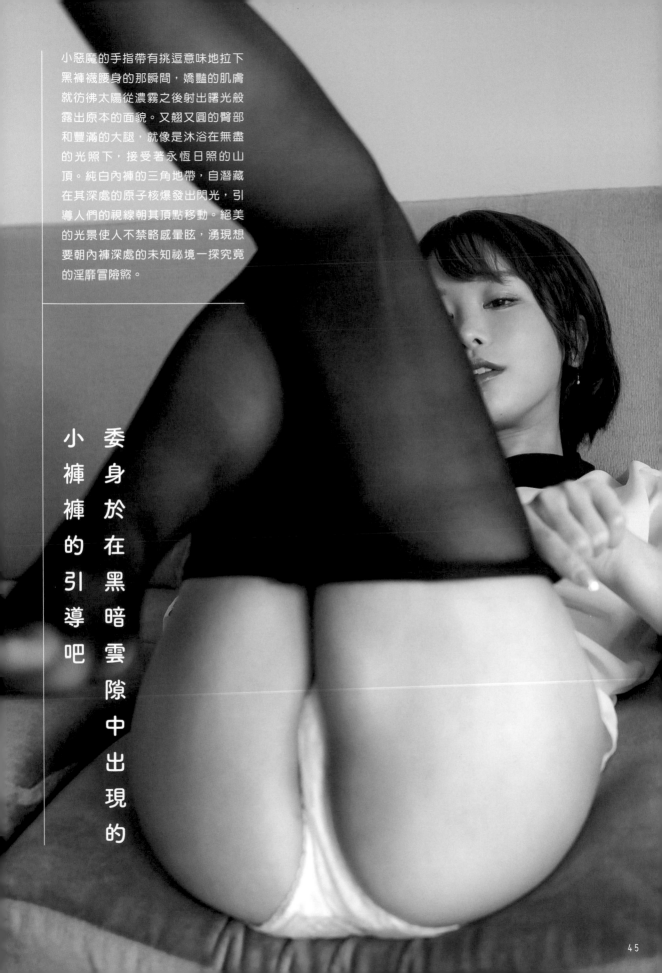

小惡魔的手指帶有挑逗意味地拉下
黑褲襪腰身的那瞬間，嬌豔的肌膚
就彷彿太陽從濃霧之後射出曙光般
露出原本的面貌。又翹又圓的臀部
和豐滿的大腿，就像是沐浴在無盡
的光照下，接受著永恆日照的山
頂。純白內褲的三角地帶，自潛藏
在其深處的原子核爆發出閃光，引
導人們的視線朝其頂點移動。絕美
的光景使人不禁略感暈眩，湧現想
要朝內褲深處的未知祕境一探究竟
的淫靡冒險慾。

小褲褲的引導吧

委身於在黑暗雲隙中出現的

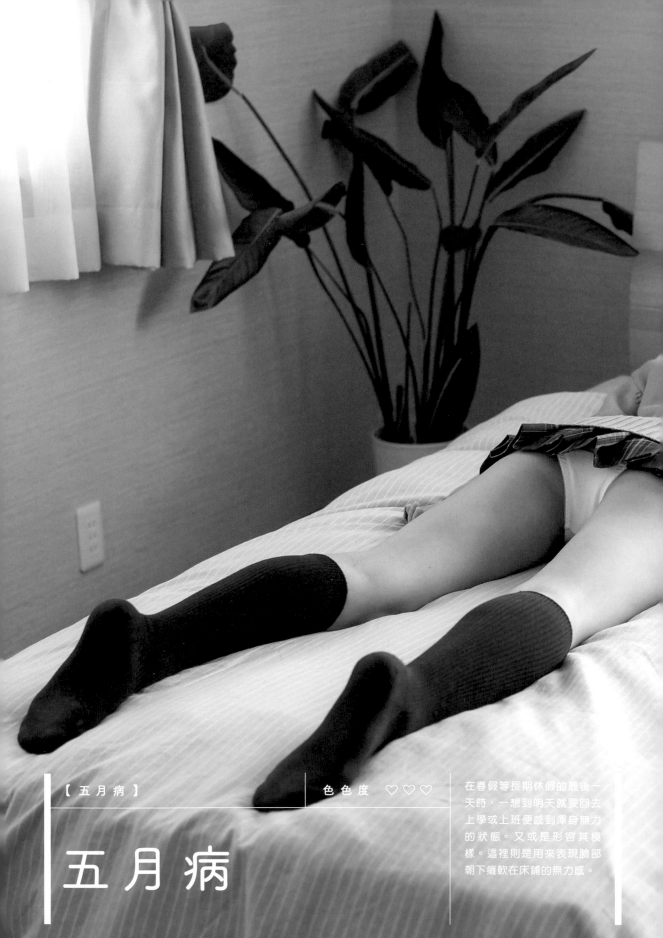

【 五月病 】　　　色色度　♡ ♡ ♡

五月病

在春假等長期休假的最後一
天時，一想到明天就要回去
上學或上班便感到渾身無力
的狀態。又或是形容其模
樣。這裡則是用來表現臉部
朝下癱軟在床鋪的無力感。

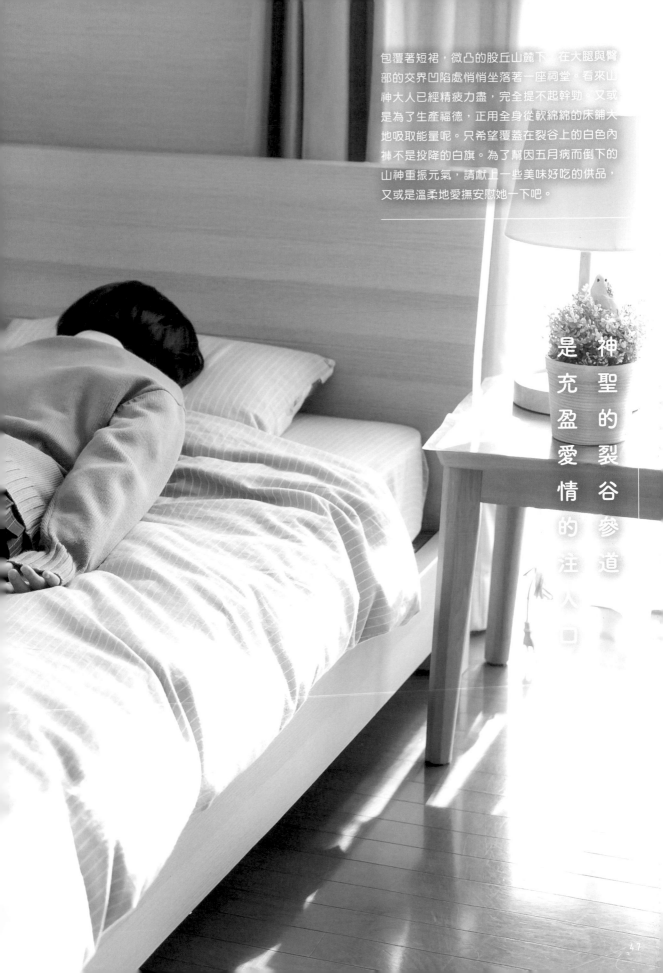

包覆著短裙，微凸的股丘山麓下，在大腿與臀部的交界凹陷處悄悄坐落著一座祠堂。看來山神大人已經精疲力盡，完全提不起幹勁。又或是為了生產福德，正用全身從軟綿綿的床鋪大地吸取能量呢。只希望覆蓋在裂谷上的白色內褲不是投降的白旗。為了幫因五月病而倒下的山神重振元氣，請獻上一些美味好吃的供品，又或是溫柔地愛撫安慰她一下吧。

神聖的裂谷參道
是充盈愛情的注入口

47

【 ギリシャ型 】

色色度 ♥ ♥ ♡

希臘腳

腳型的其中一種，指食趾是腳掌五趾中最長的腳型。習俗上認為有希臘腳的人「會比父母更有成就」。除此之外還有埃及腳（拇趾最長）、羅馬腳（拇趾和食趾的長度相等）。

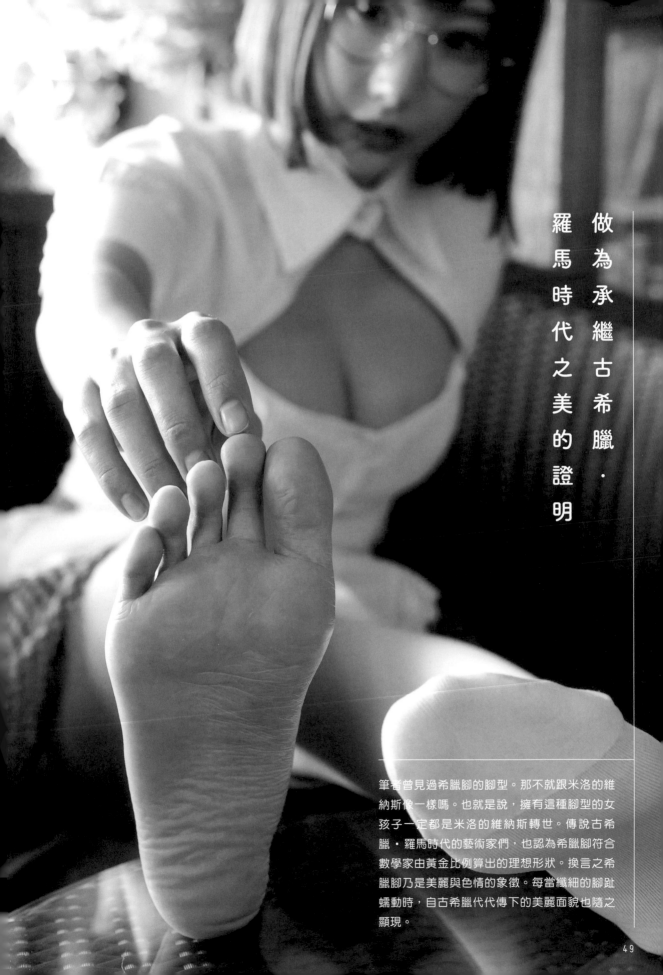

做為承繼古希臘・羅馬時代之美的證明

筆者曾見過希臘腳的腳型。那不就跟米洛的維納斯像一樣嗎。也就是說,擁有這種腳型的女孩子一定都是米洛的維納斯轉世。傳說古希臘・羅馬時代的藝術家們,也認為希臘腳符合數學家由黃金比例算出的理想形狀。換言之希臘腳乃是美麗與色情的象徵。每當纖細的腳趾蠕動時,自古希臘代代傳下的美麗面貌也隨之顯現。

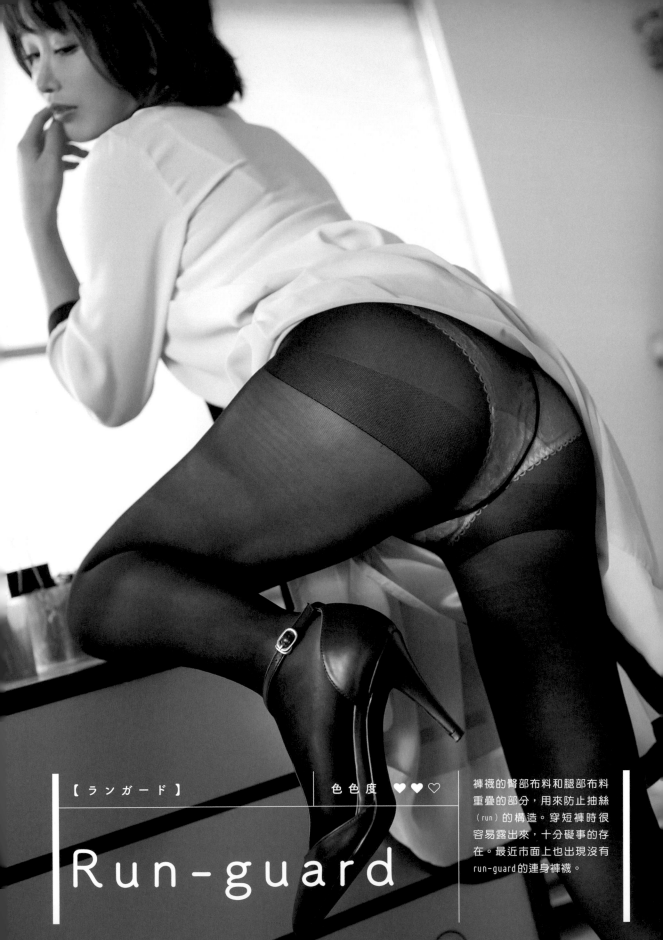

【 ランガード 】

色色度 ♥♥♡

Run-guard

褲襪的臀部布料和腿部布料
重疊的部分,用來防止抽絲
(run)的構造。穿短褲時很
容易露出來,十分礙事的存
在。最近市面上也出現沒有
run-guard的連身褲襪。

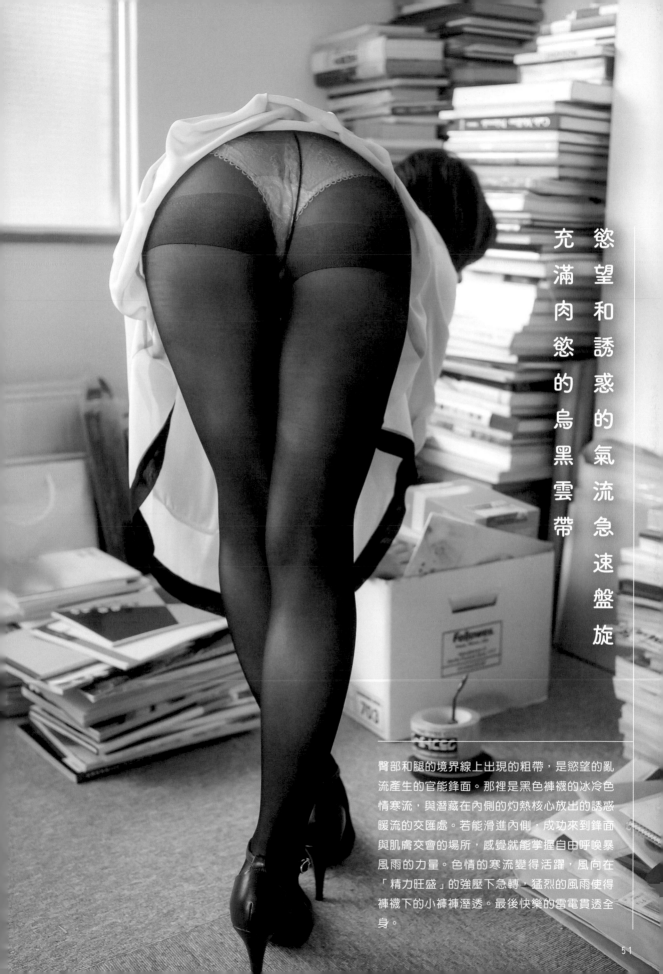

充滿肉慾的烏黑雲帶　慾望和誘惑的氣流急速盤旋

臀部和腿的境界線上出現的粗帶，是慾望的亂流產生的官能鋒面。那裡是黑色褲襪的冰冷色情寒流，與潛藏在內側的灼熱核心放出的誘惑暖流的交匯處。若能滑進內側，成功來到鋒面與肌膚交會的場所，感覺就能掌握自由呼喚暴風雨的力量。色情的寒流變得活躍，風向在「精力旺盛」的強壓下急轉，猛烈的風雨使得褲襪下的小褲褲溼透。最後快樂的雷電貫透全身。

封城巢居在家，就像昆蟲從卵中孵化為幼蟲後，又再度結繭化蛹，等待羽化的時間。少女的肉體褪去幼蟲的表皮，乳房發育膨脹，身上裹著床單的模樣，不就像是即將化為蟲蛹的狀態嗎。完成化蛹的準備後，接下來少女將在床單內經歷各種溼漉黏稠的過程長大成人。最後破蛹羽化，變成美麗的蝴蝶散播魅力俘虜男性。

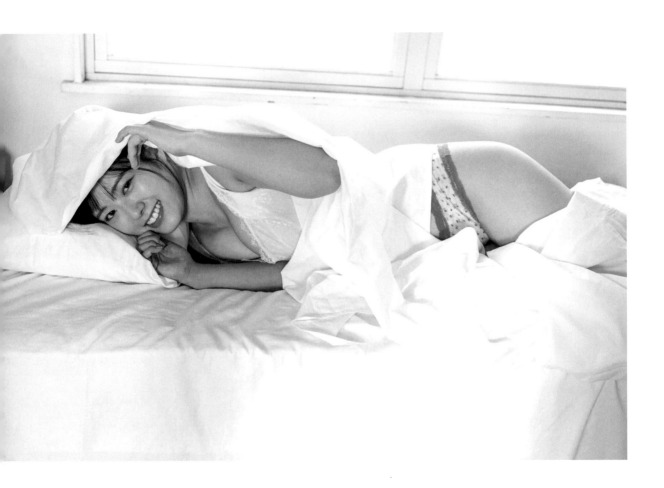

【巣ごもり】

色色度 ♥♥♡

即窩在家裡不出門的意思。用來描述待在家裡網購或上網打發時間、居家辦公、網路授課等足不出戶的生活狀態。

宅在家

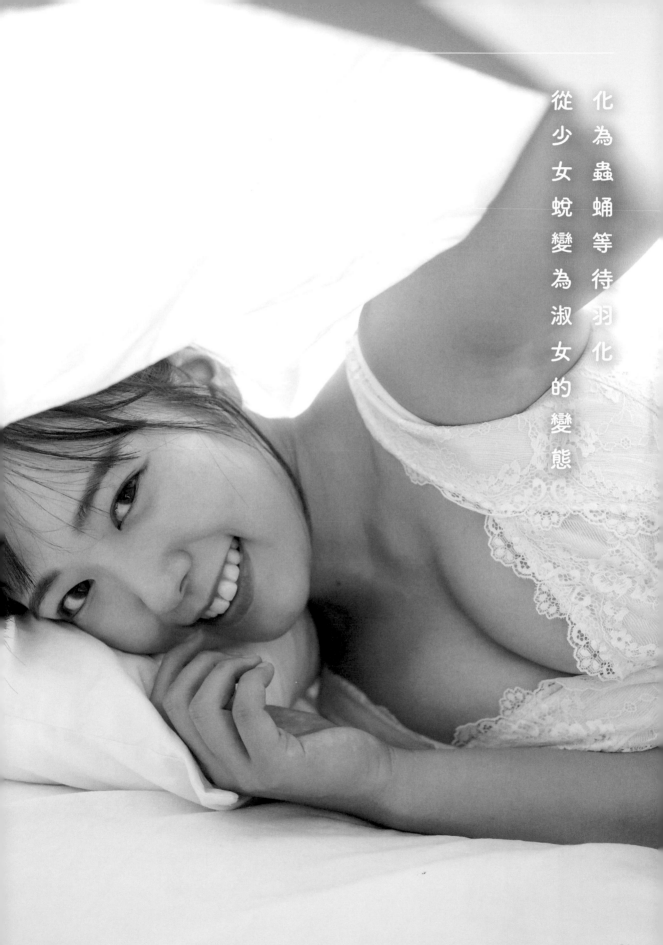

從少女蛻變為淑女的變態

化為蟲蛹等待羽化

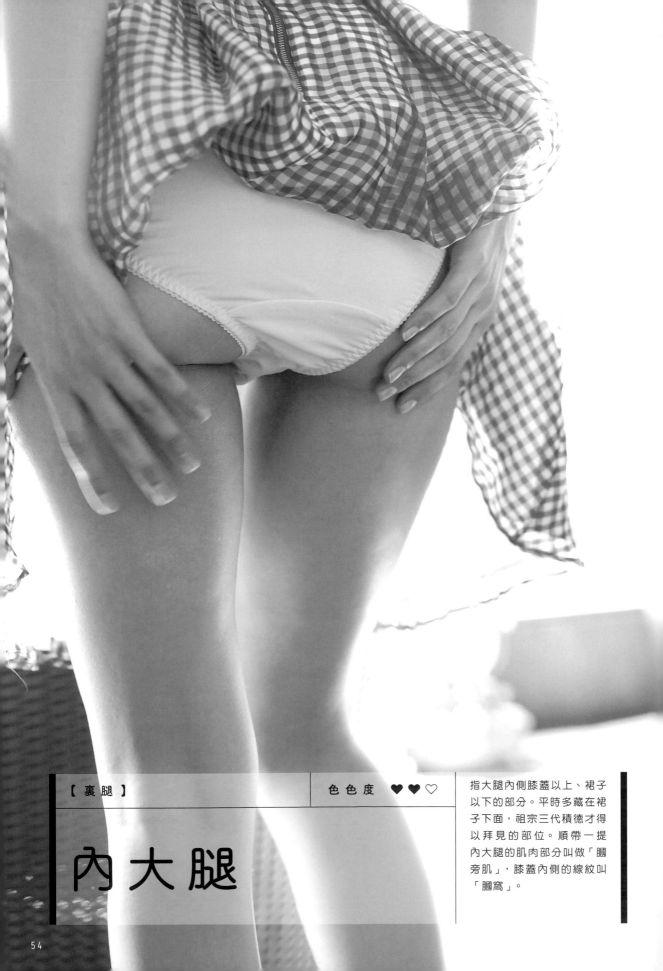

【裏腿】

色色度 ♥♥♡

内大腿

指大腿內側膝蓋以上、裙子以下的部分。平時多藏在裙子下面，祖宗三代積德才得以拜見的部位。順帶一提內大腿的肌肉部分叫做「膕旁肌」，膝蓋內側的線紋叫「膕窩」。

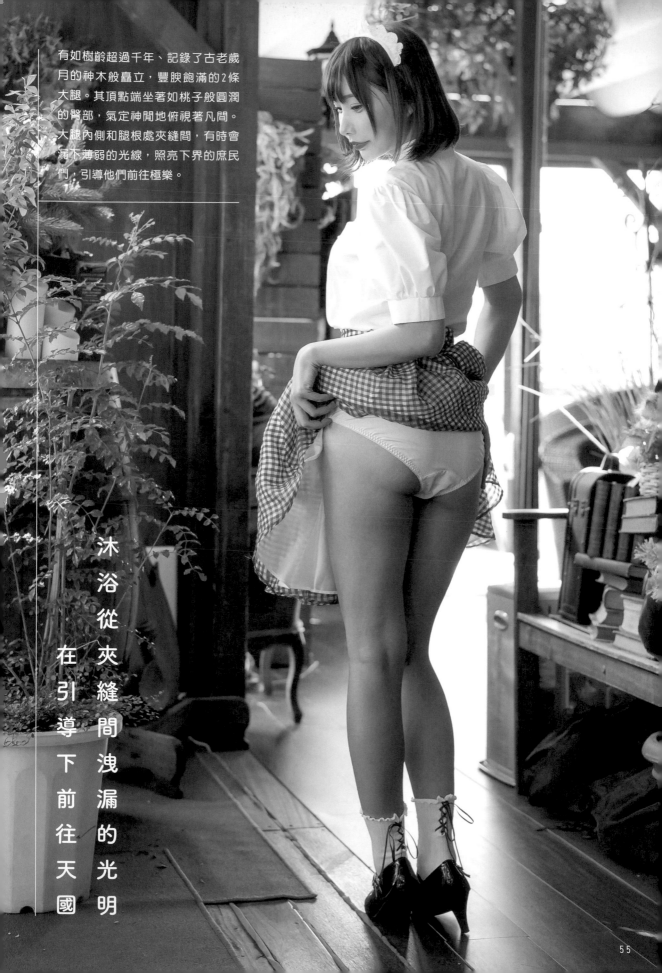

有如樹齡超過千年、記錄了古老歲月的神木般轟立，豐腴飽滿的2條大腿。其頂點端坐著如桃子般圓潤的臀部，氣定神閒地俯視著凡間。大腿內側和腿根處夾縫間，有時會漏下薄弱的光線，照亮下界的庶民們，引導他們前往極樂。

沐浴從夾縫間洩漏的光明 在引導下前往天國

開鏡

【鏡割り】

色色度

♥
♥
♡

日本人在節慶時，用木槌敲破綁著「菰＝草繩」的酒樽蓋子的習俗。在日本開鏡（打破鏡子）有開運的意思，是一種會出現在喜慶儀式中的獨特習俗。

連結現實與非現實的
另一條境界線

鏡子能映出一個人左右相反的面貌，扮演著區隔現實和非現實的境界線。在非現實的鏡中，潛藏在人們內心深處的黑暗和被壓抑的色慾也許都能得到解放。同時看到正臉又能看到背面的屁屁，鏡子的力量實在太偉大了。是否只要打碎鏡子，就能前往那個耽美的世界呢。真想在開鏡的儀式中將柔嫩的臀部如鏡餅般切開，縱情飽嚐一番。

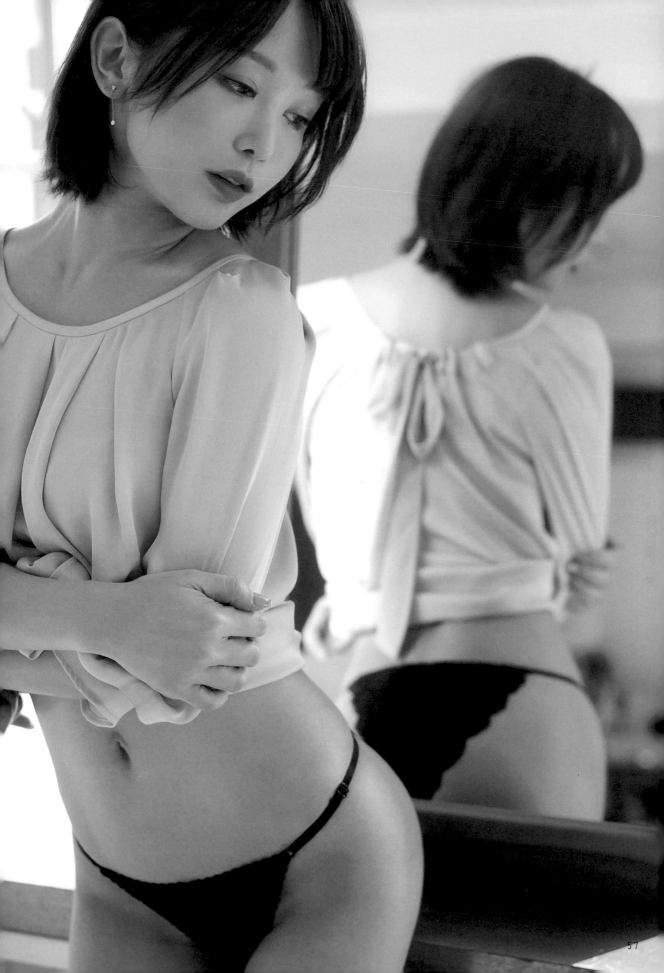

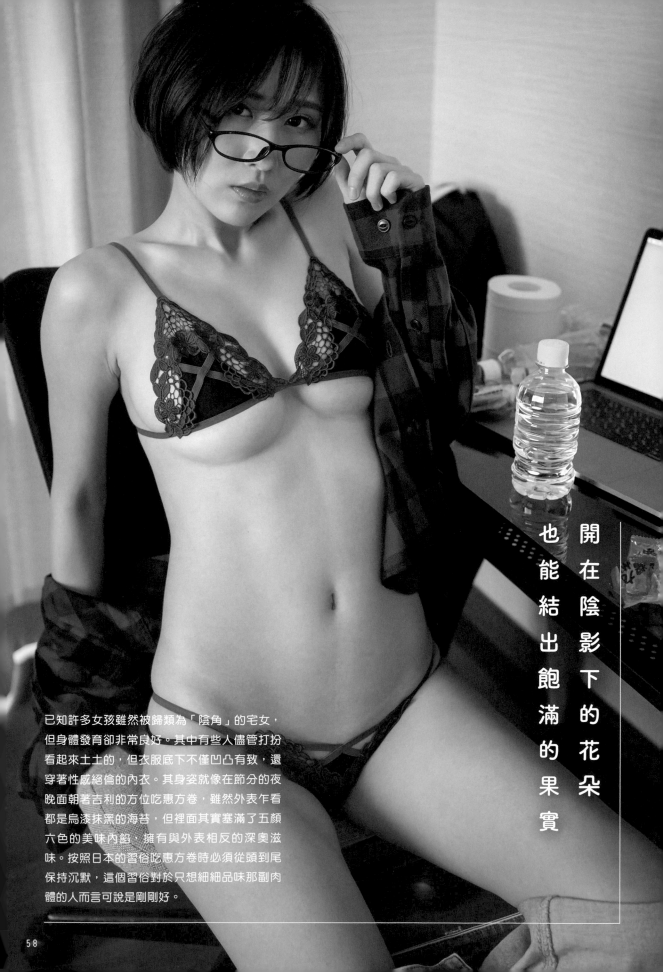

開在陰影下的花朵
也能結出飽滿的果實

已知許多女孩雖然被歸類為「陰角」的宅女，
但身體發育卻非常良好。其中有些人儘管打扮
看起來土土的，但衣服底下不僅凹凸有致，還
穿著性感絕倫的內衣。其身姿就像在節分的夜
晚面朝著吉利的方位吃惠方卷，雖然外表乍看
都是烏漆抹黑的海苔，但裡面其實塞滿了五顏
六色的美味內餡，擁有與外表相反的深奧滋
味。按照日本的習俗吃惠方卷時必須從頭到尾
保持沉默，這個習俗對於只想細細品味那副肉
體的人而言可說是剛剛好。

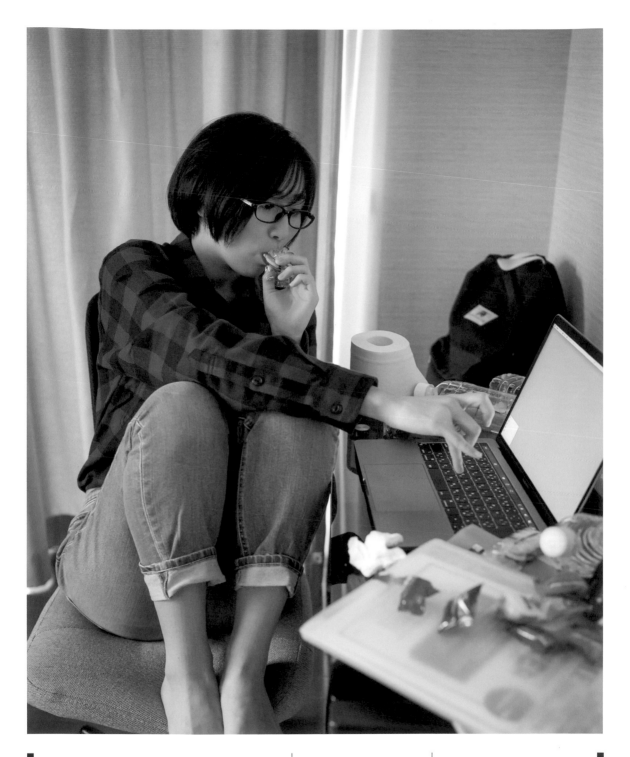

【オタクがえちえちな体をしていた件】　色色度 ♥ ♥ ♥

關於明明是宅女身材卻很色這件事

對自己喜歡的領域擁有強烈興趣，並為之傾倒的御宅女子，平常大多不會大肆打扮自己。她們雖然習慣避開會凸顯身體曲線服裝，穿著男性化的衣物，但不少人其實身材非常窈窕。

近來為了預防飛沫傳染，政府大力宣導民眾在說話時應保持一定距離，所以在跟女孩子進行輕度的肌膚接觸，以及做愛做的事情時，都請把嘴巴塞起來吧。不過戴口罩的話會看不到臉，用猿彎感覺又有點太硬核（hardcore）了。既然如此，何不讓女孩子含著髮圈（保險套）呢。如此一來，就算不開口也能傳達「要做色色的事當然OK！可是要做好防護措施喔♡」的訊息。這麼美好的景色，應該不需要什麼言語了吧。

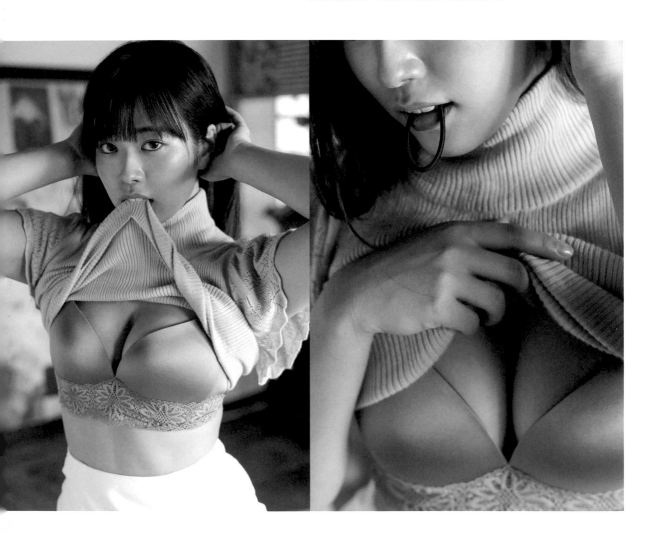

【咥えゴム】　　　　色色度　♥ ♥ ♥

啣髮圈

用嘴叼著髮圈的情境。可以是普通髮圈、橡皮筋或橡皮束帶，但既然啣在口裡，保險套當然是最佳首選，用嘴啣著保險套乃是女孩子發出色色邀請的暗示之一。

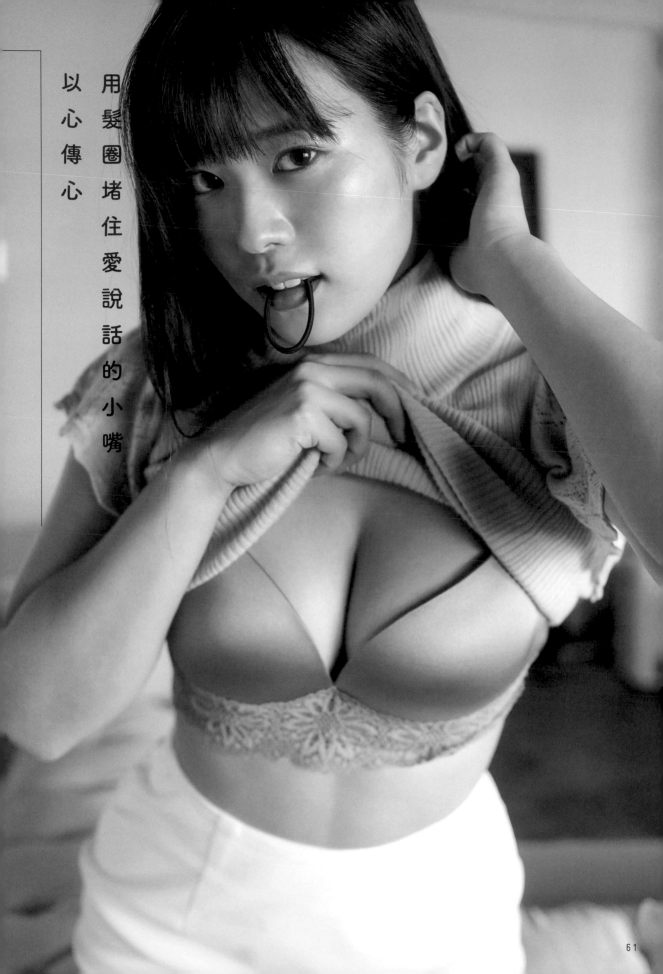

用髮圈堵住愛說話的小嘴

以心傳心

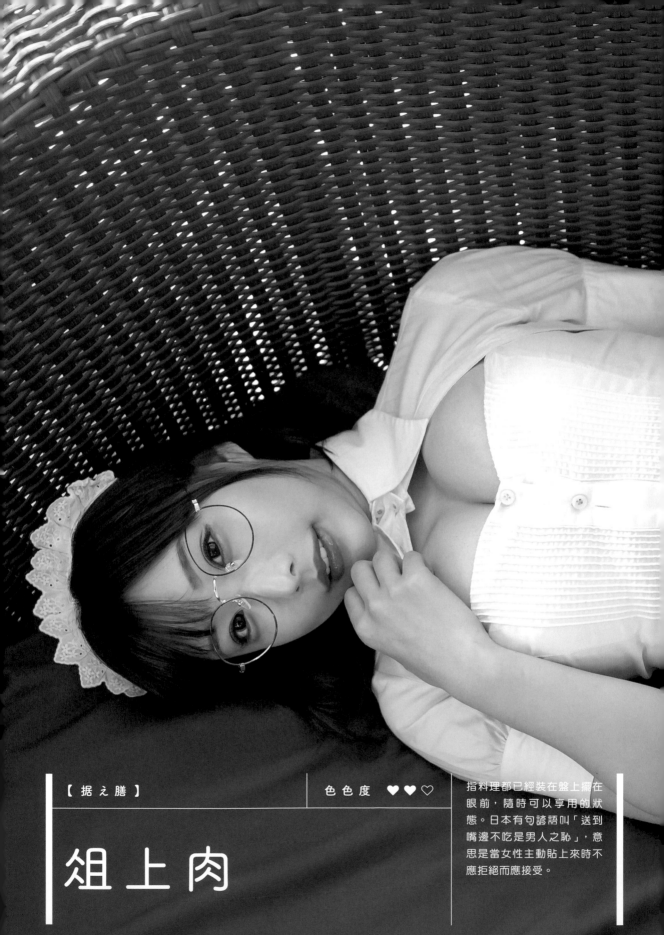

【据え膳】

色色度 ♥♥♡

【指料理都已經裝在盤上擺在眼前，隨時可以享用的狀態。日本有句諺語叫「送到嘴邊不吃是男人之恥」，意思是當女性主動貼上來時不應拒絕而應接受。

俎上肉

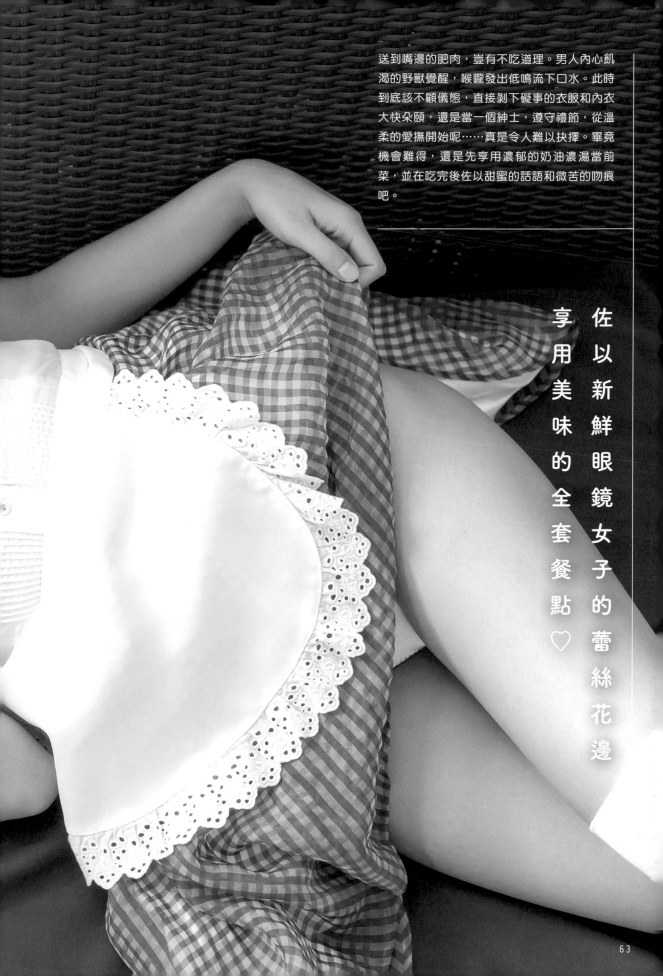

送到嘴邊的肥肉，豈有不吃道理。男人內心飢渴的野獸覺醒，喉嚨發出低鳴流下口水。此時到底該不顧儀態，直接剝下礙事的衣服和內衣大快朵頤，還是當一個紳士，遵守禮節，從溫柔的愛撫開始呢……真是令人難以抉擇。畢竟機會難得，還是先享用濃郁的奶油濃湯當前菜，並在吃完後佐以甜蜜的話語和微苦的吻痕吧。

佐以新鮮眼鏡女子的蕾絲花邊
享用美味的全套餐點♡

女孩子是一種跟宇宙一樣充滿無盡謎團的存在，同時具有光與闇兩種屬性，擁有能吸引男性的引力。懸浮在這個天體上的乳房，就像雙子星一樣潔白、尊貴、閃耀，看似近在咫尺卻是伸手不可及之物。既然如此，那就從胸罩下微露部分的圓面積，來推測它的大小吧。為了驗證天體觀測的結果，我們日思夜想，只希望將來用這雙手親手達陣的那天能盡早到來。

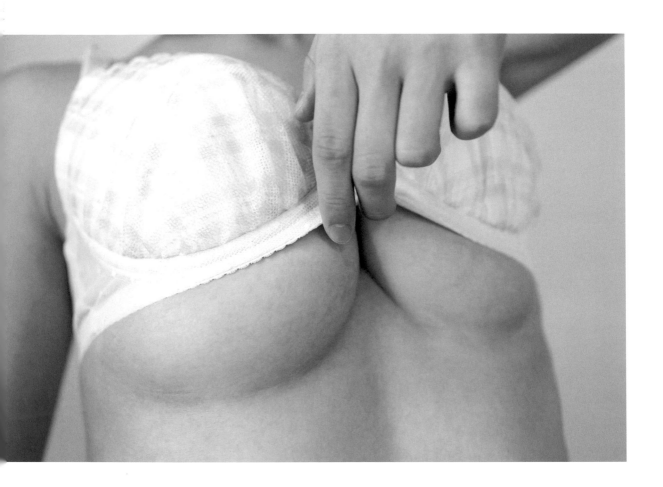

【 パイアール二乘 】　　　色色度　♥ ♥ ♡

π r 平方

計算圓面積的公式。完整算式為「圓面積＝圓周率×半徑×半徑」，而圓周率在數學上用「π（pi）」表示，約等於3.14，半徑則用「r」表示，所以圓面積是「πr^2」。

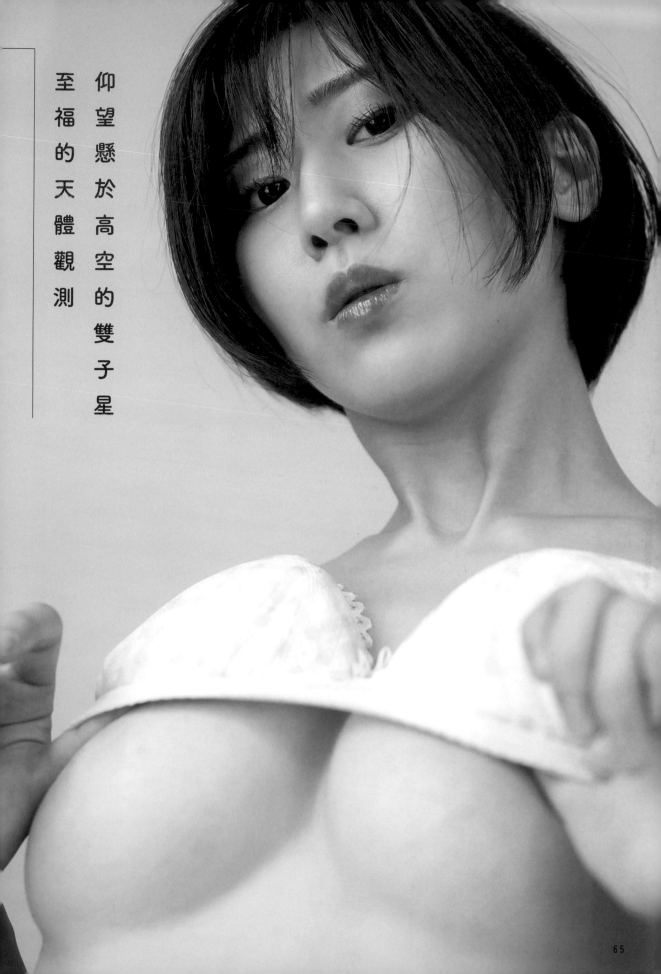

仰望懸於高空的雙子星

至福的天體觀測

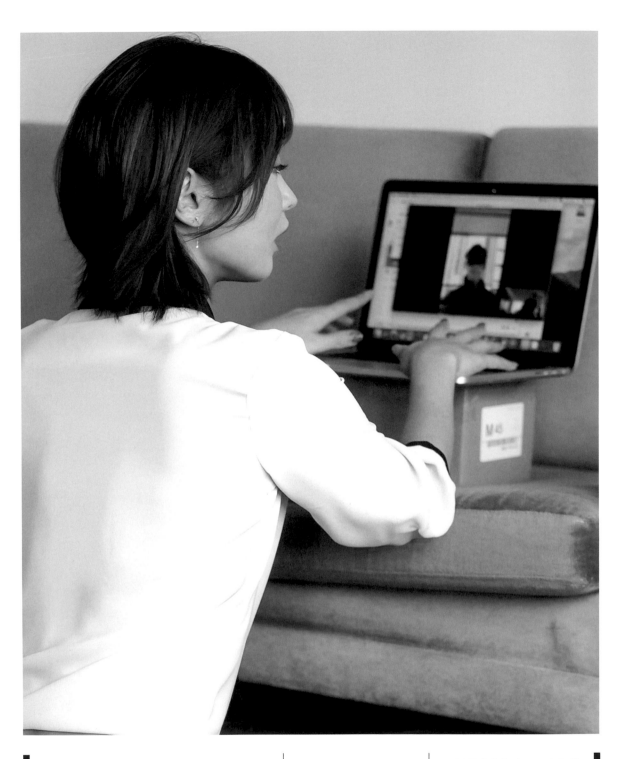

【 リモートワーク 】　　　　色色度 ♥ ♡ ♡

遠距辦公

因新冠病毒的流行，遠距辦公的人數急速上升。在自己家裡上線參與網路會議時，聽說有些人只有上半身裝扮整齊，下半身卻還穿著睡褲，甚至只穿著一條內褲！?簡直毫無防備。

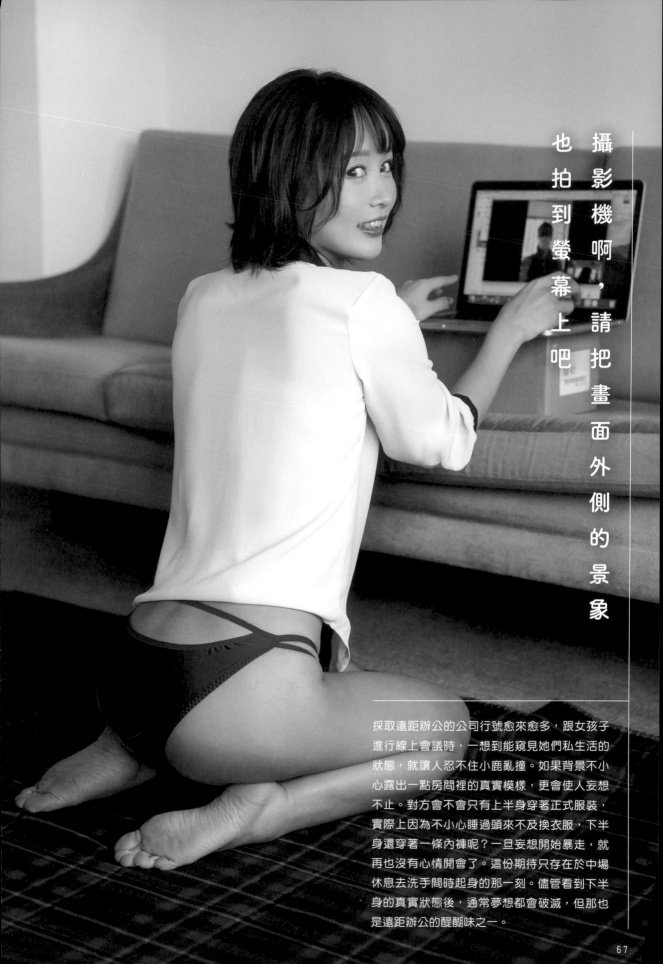

攝影機啊，請把畫面外側的景象也拍到螢幕上吧

採取遠距辦公的公司行號愈來愈多，跟女孩子進行線上會議時，一想到能窺見她們私生活的狀態，就讓人忍不住小鹿亂撞。如果背景不小心露出一點房間裡的真實模樣，更會使人妄想不止。對方會不會只有上半身穿著正式服裝，實際上因為不小心睡過頭來不及換衣服，下半身還穿著一條內褲呢？一旦妄想開始暴走，就再也沒有心情開會了。這份期待只存在於中場休息去洗手間時起身的那一刻。儘管看到下半身的真實狀態後，通常夢想都會破滅，但那也是遠距辦公的醍醐味之一。

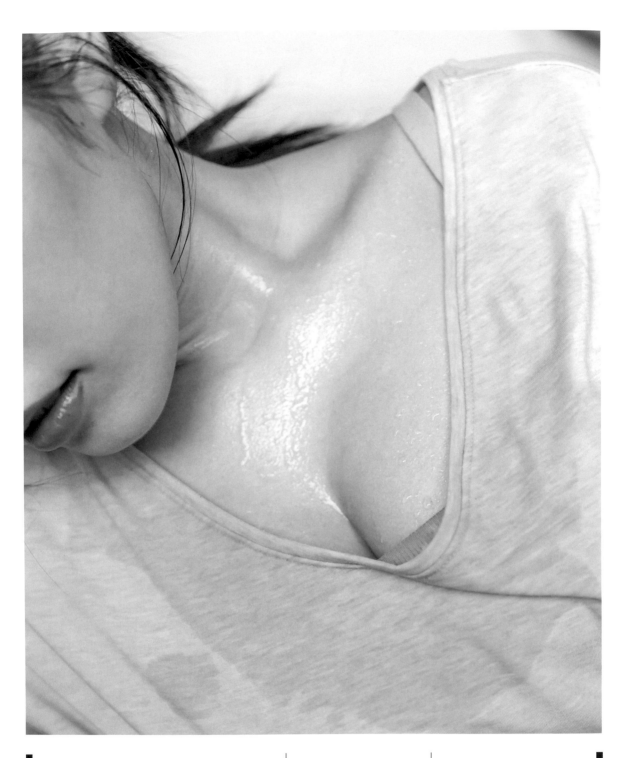

【汗だく】

色色度 ♥ ♥ ♥

身體大量出汗使肌膚和衣服變得溼漉漉，滿身是汗的狀態。通常會同時伴隨著「衣溼透體」的狀態。順帶一提，哺乳類從皮膚排出水分是為了調節體溫。

香汗淋漓

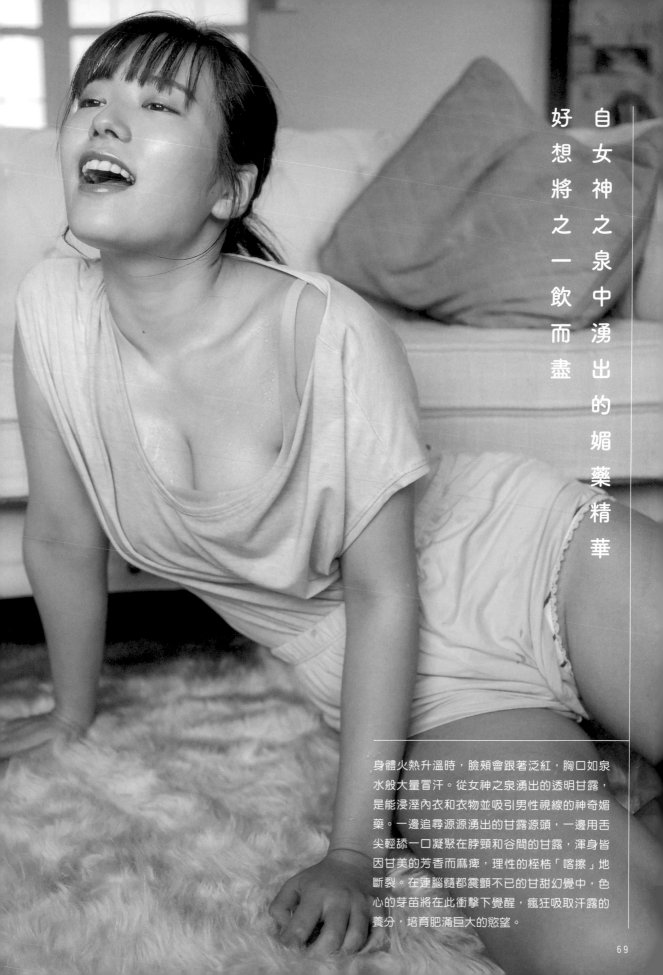

自女神之泉中湧出的媚藥精華

好想將之一飲而盡

身體火熱升溫時，臉頰會跟著泛紅，胸口如泉水般大量冒汗。從女神之泉湧出的透明甘露，是能浸溼內衣和衣物並吸引男性視線的神奇媚藥。一邊追尋源源湧出的甘露源頭，一邊用舌尖輕舔一口凝聚在脖頸和谷間的甘露，渾身皆因甘美的芳香而麻痺，理性的桎梏「喀擦」地斷裂。在連腦髓都震顫不已的甘甜幻覺中，色心的芽苗將在此衝擊下覺醒，瘋狂吸取汗露的養分，培育肥滿巨大的慾望。

女孩子的裙子被突如其來的強風掀起，這一定是司掌性與愛的神明厄洛斯的傑作。背上長著翅膀、化為少年之姿的厄洛斯拍著純潔的雙翼，捲起突風掀開女孩子的裙子，為男人們送上浪漫與幸福。厄洛斯的惡作劇還不只於此。在風吹來的瞬間，厄洛斯會用祂特殊的弓箭射穿男人們的心，使男人瞬間墜入情網。當愛的邱比特來訪時的通關密語，那就是 Boop Boop Bee Doop。

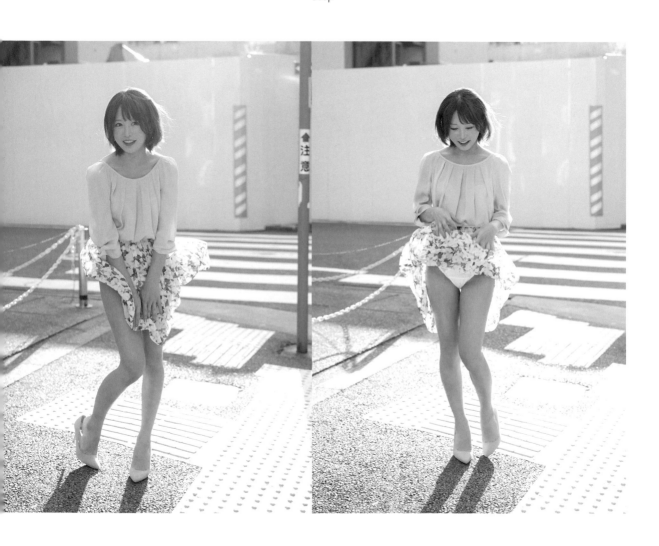

【 プップッピドゥ 】　　　　色色度　♥ ♥ ♥

Boop Boop
Bee Doop

經典電影《七年之癢》中瑪麗蓮夢露站在地鐵通風口上，用手按住被氣流捲起的裙子的名場面。「Boop Boop Bee Doop」是瑪麗蓮夢露代表歌曲的一節歌詞。

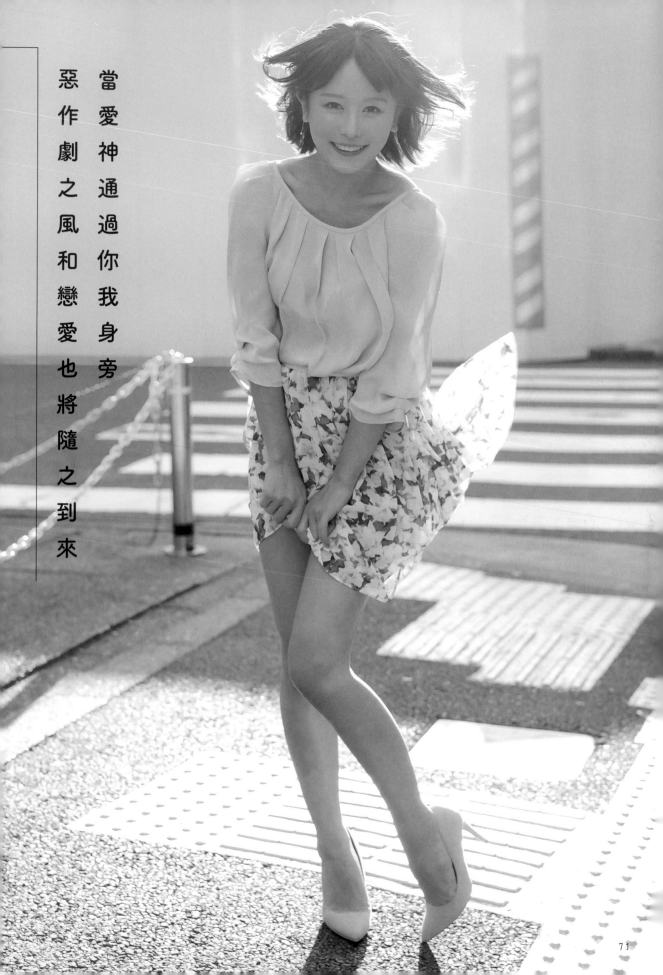

當愛神通過你我身旁
惡作劇之風和戀愛也將隨之到來

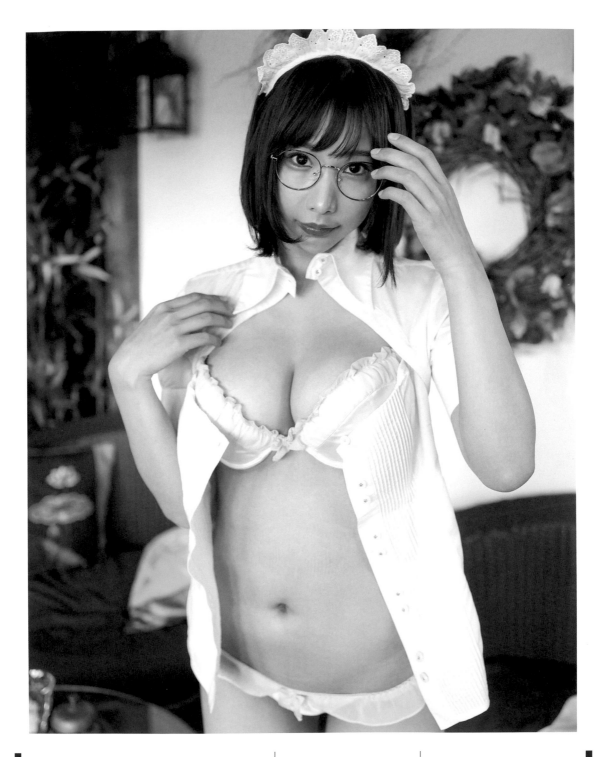

【 眼鏡っ娘 】

色色度 ❤ ❤ ♡

眼 鏡 娘

戴眼鏡的女孩子的屬性之一。一般而言「眼鏡娘」是指未成年的女孩子，而成年以上的女孩多叫「眼鏡女子」。這類女孩具有戴眼鏡和拿下眼鏡時兩種狀態的反差萌要素。

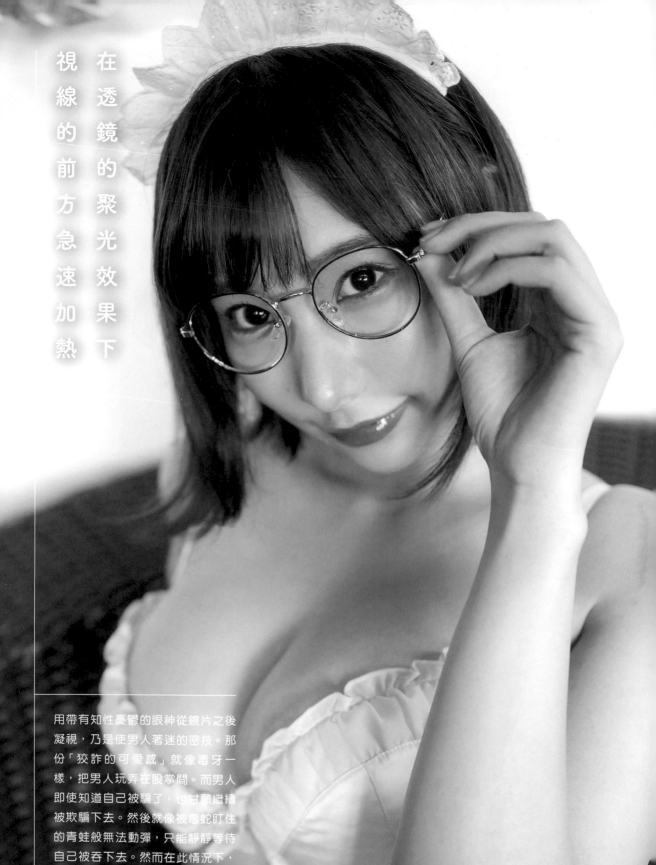

在透鏡的聚光效果下
視線的前方急速加熱

用帶有知性憂鬱的眼神從鏡片之後
凝視，乃是使男人著迷的密技。那
份「狡詐的可愛感」就像毒牙一
樣，把男人玩弄在股掌間。而男人
即使知道自己被騙了，也甘願繼續
被欺騙下去。然後就像被毒蛇盯住
的青蛙般無法動彈，只能靜靜等待
自己被吞下去。然而在此情況下，
這個結果正如青蛙所願。又或者不
碰半根汗毛，被那道視線給活活瞪
死也不錯。

好評水滴

【 定評のある水滴 】

色色度

❤
❤
❤

入浴時，浴室的鏡子沾上蓮蓬頭的水花或水滴，剛好遮住重要部位無法看見的狀態。有時即使沒有沾上水滴，也會出現「保護性備受好評的霧氣」。

霞之呼吸 色情之型
用鐵壁的飛沫誘殺敵人！

朦朧的世界為所有的現實裹上白煙，催動人們的妄想。本該赤裸裸映照在鏡中的身姿被水花纏繞，宛如身披羽衣的天女般美麗動人。最想看到的重要部位被水滴和蒸氣遮擋雖然非常遺憾，但一邊想像底下的形狀和顏色一邊煎熬也是一種樂趣。又或者也可選擇在被蓮蓬頭的熱氣薰紅的肌膚上蒸騰的色情飛沫中掙扎打滾。

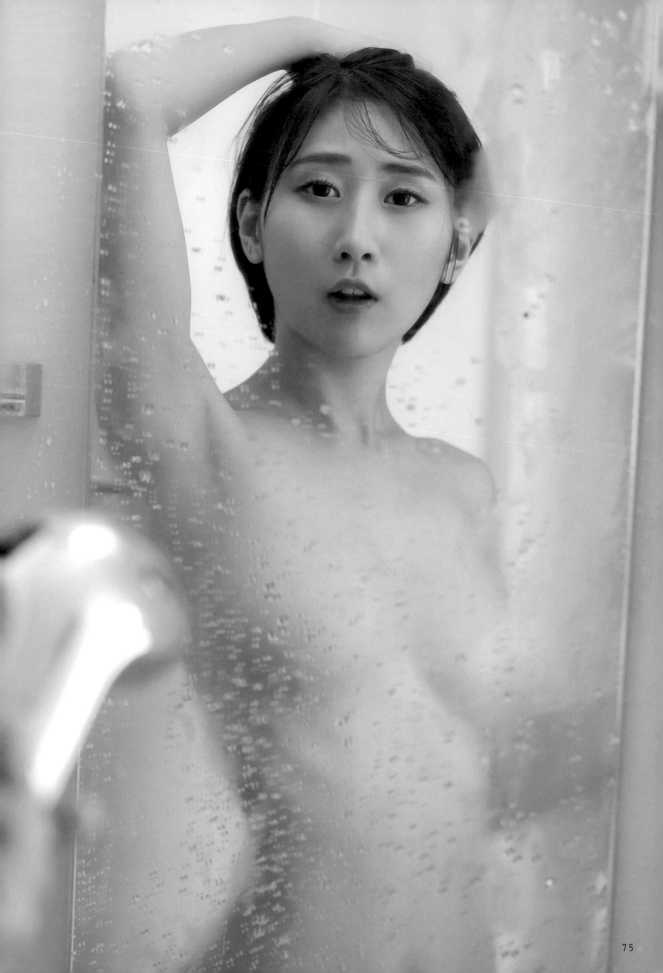

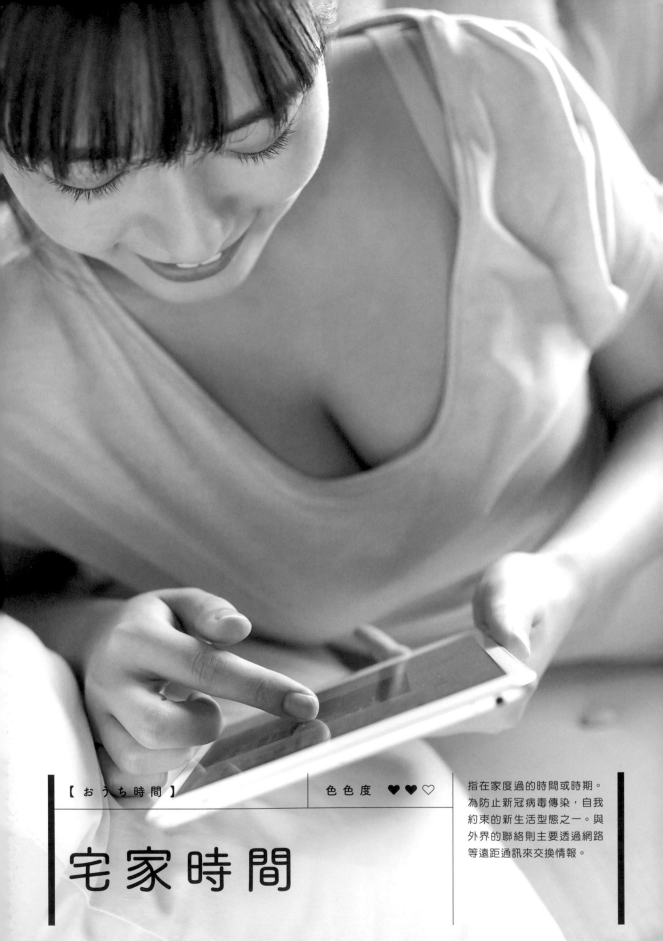

【 お う ち 時 間 】　　　　色色度 ♥♥♡

指在家度過的時間或時期。
為防止新冠病毒傳染，自我
約束的新生活型態之一。與
外界的聯絡則主要透過網路
等遠距通訊來交換情報。

宅家時間

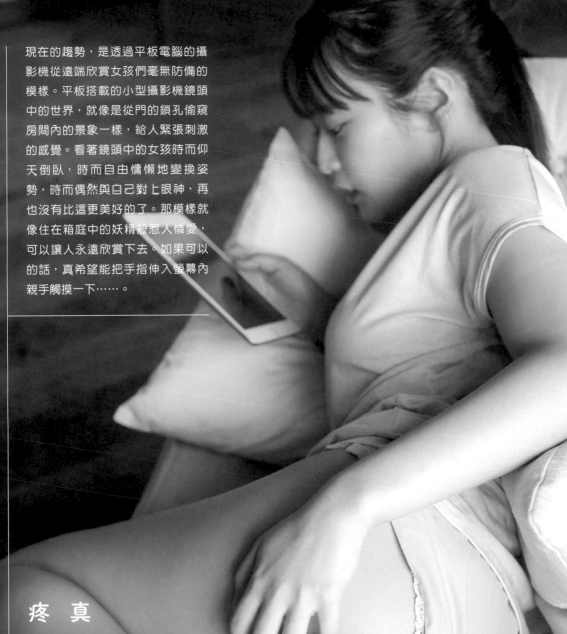

現在的趨勢，是透過平板電腦的攝影機從遠端欣賞女孩們毫無防備的模樣。平板搭載的小型攝影機鏡頭中的世界，就像是從門的鎖孔偷窺房間內的景象一樣，給人緊張刺激的感覺。看著鏡頭中的女孩時而仰天倒臥，時而自由慵懶地變換姿勢，時而偶然與自己對上眼神，再也沒有比這更美好的了。那模樣就像住在箱庭中的妖精般惹人憐愛，可以讓人永遠欣賞下去。如果可以的話，真希望能把手指伸入螢幕內親手觸摸一下……。

疼愛箱庭中的妖精　真想用滑螢幕的手指

氣質清純的女孩子，之所以能散發清新脫俗的氣息，肯定是因為家教嚴格，被教育出服從的美德。在被束縛的環境下才能獲得的快感會引導女孩子到達快樂的天堂，所以才能露出如此安穩的表情。讓隱藏於罩衫的束帶像蛇一般爬在肌膚上，在辦公室這個小社會的支配下也不忘自己身為社畜的立場，這是多麼順從的精神啊。她們肯定是為了尋求刺激才故意不停犯錯，等待上司從口中吐出不講理的辱罵吧。

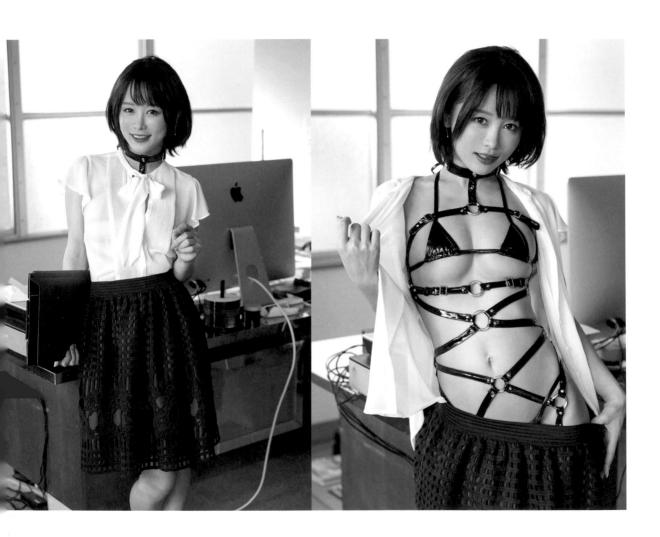

【脱いだらすごい】	色色度 ❤ ❤ ❤

脫掉後很厲害

脫掉衣服後，身材比外表看上去更加凹凸有致或是滿身肌肉，有時甚至是束帶裝！？等等狀況。此外也有很多人有著脫衣和穿衣時的反差萌。

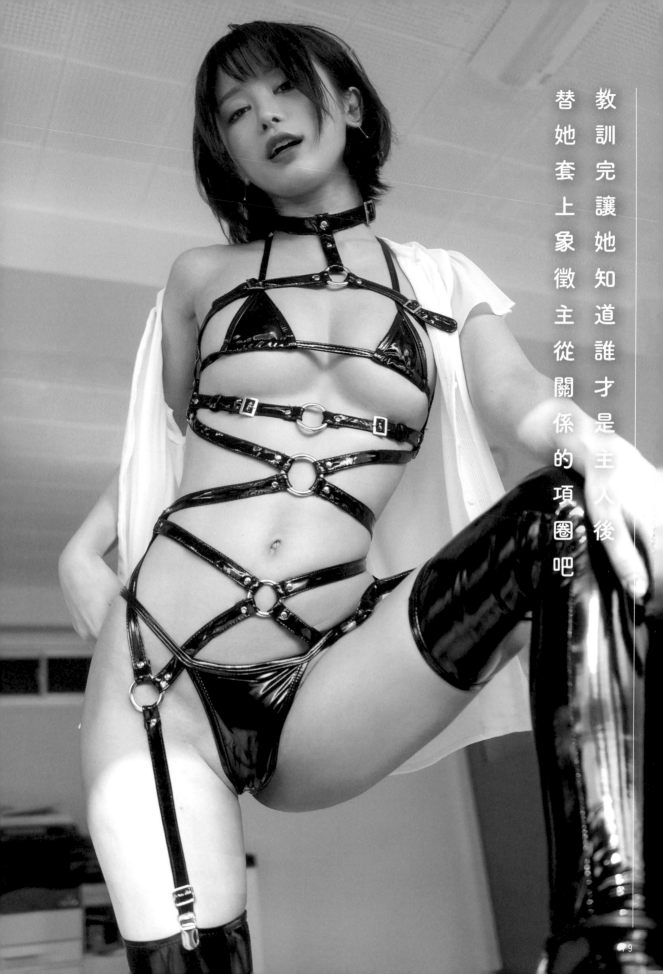

教訓完讓她知道誰才是主人後
替她套上象徵主從關係的項圈吧

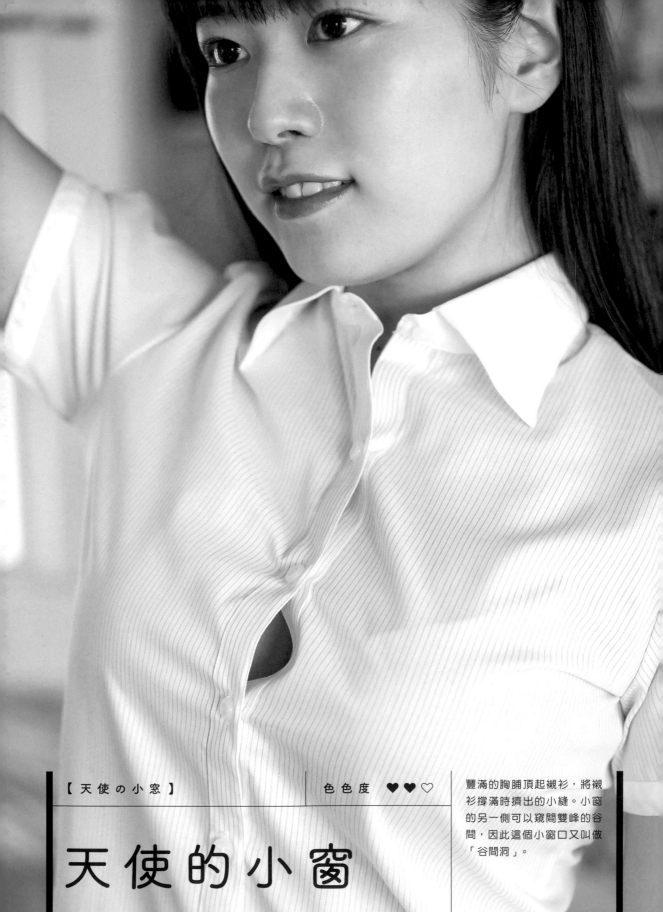

【 天 使 の 小 窓 】

色色度 ♥ ♥ ♡

豐滿的胸脯頂起襯衫,將襯衫撐滿時擠出的小縫。小窗的另一側可以窺間雙峰的谷間,因此這個小窗口又叫做「谷間洞」。

天使的小窗

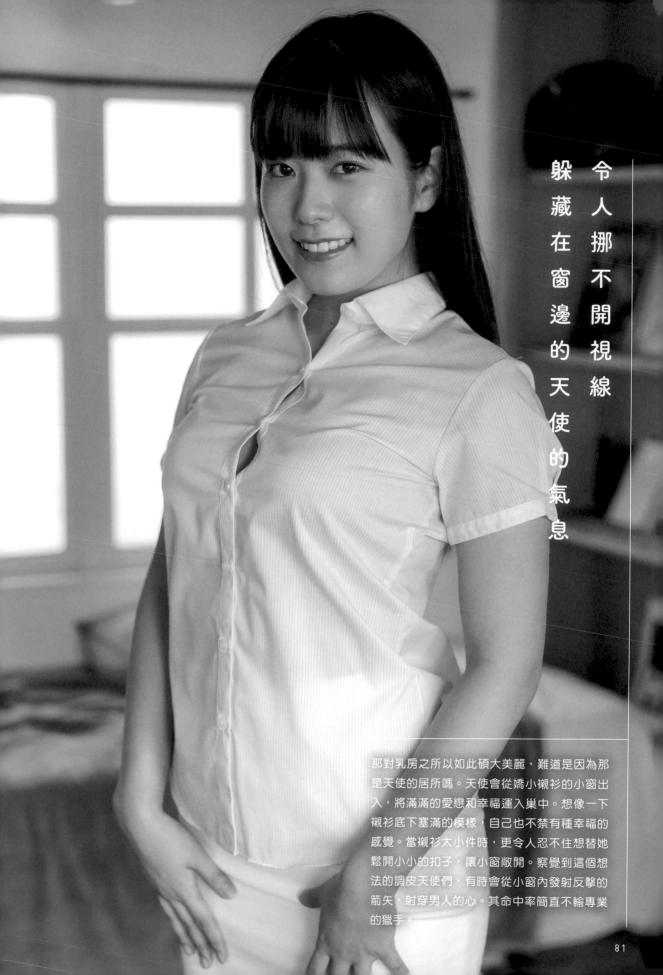

令人挪不開視線
躲藏在窗邊的天使的氣息

那對乳房之所以如此碩大美麗，難道是因為那是天使的居所嗎。天使會從嬌小襯衫的小窗出入，將滿滿的愛戀和幸福運入巢中。想像一下襯衫底下塞滿的模樣，自己也不禁有種幸福的感覺。當襯衫太小件時，更令人忍不住想替她鬆開小小的扣子，讓小窗敞開。察覺到這個想法的調皮天使們，有時會從小窗內發射反擊的箭矢，射穿男人的心。其命中率簡直不輸專業的獵手。

水藍而美麗的地球，其中心深處藏著滾燙灼熱的岩漿。而外表
土氣的女孩，其內在一定也隱藏著火熱的熱情。如鮮血般腥紅
的內衣是清純冷漠的女孩子的內核，為了守護最神聖的部分而
存在，蘊藏著巨大福德的能量點。在那不為人知的神社內，寄
宿著尚未被任何人汙染的力量。不一起來對這個能量點祈禱，
祈求消災解厄嗎。

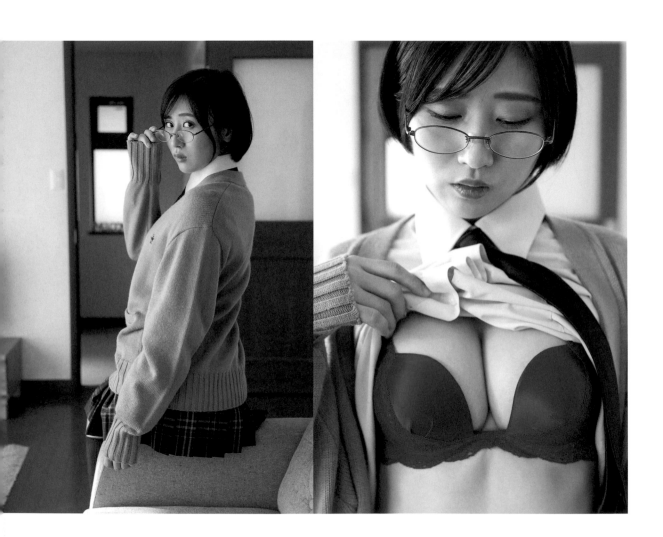

【 地 味 子 の 派 手 下 着 】　　　　色色度 ♥ ♥ ♡

土妹子的
華麗內衣

外表土氣或發育較晚的女孩
子，與外觀給人的印象相
反，底下穿著顏色或設計十
分華麗性感的內衣的狀態。
外表與內衣的反差愈大，給
人的震撼力也愈強。

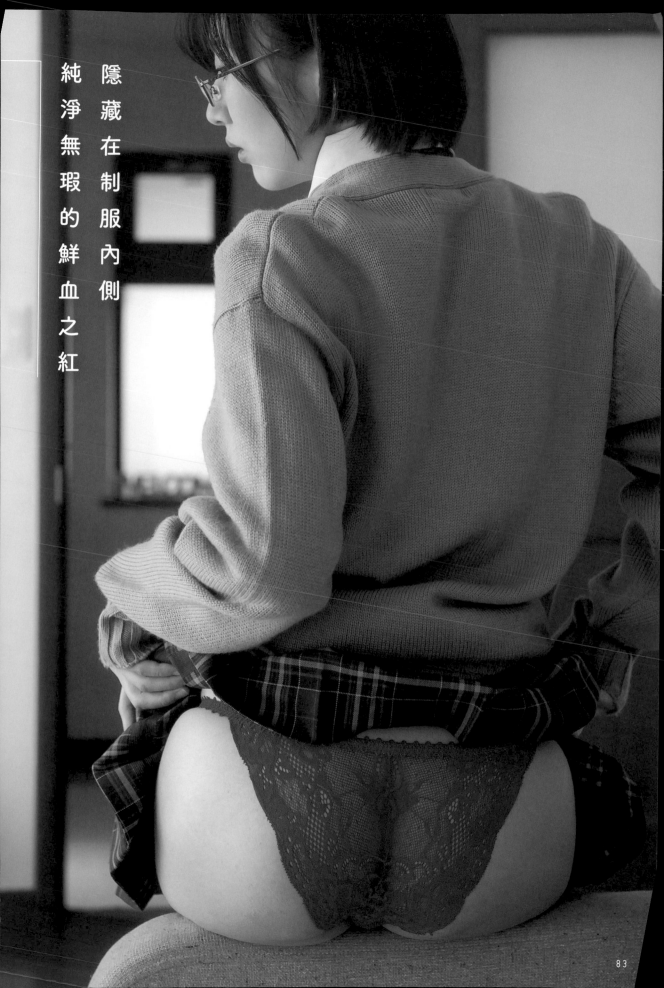

隱藏在制服內側
純淨無瑕的鮮血之紅

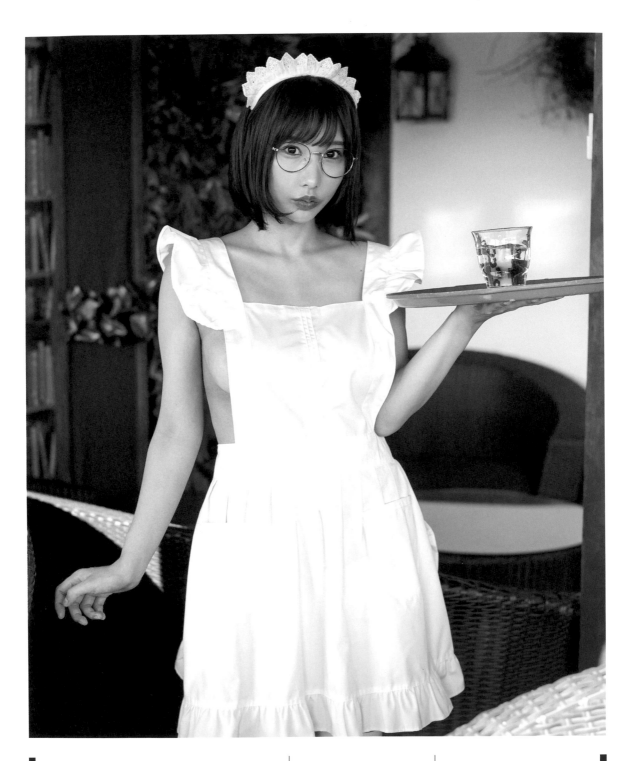

【クールビズ】　　　色色度 ♥ ♥ ♡

清涼商務

原本是 2005 年日本小泉政權時代為了推廣在酷熱時節改穿涼爽的輕裝上班而創造的名詞。意指去除領帶和西裝外套的正裝，可同時兼顧涼爽和整潔的穿衣風格。

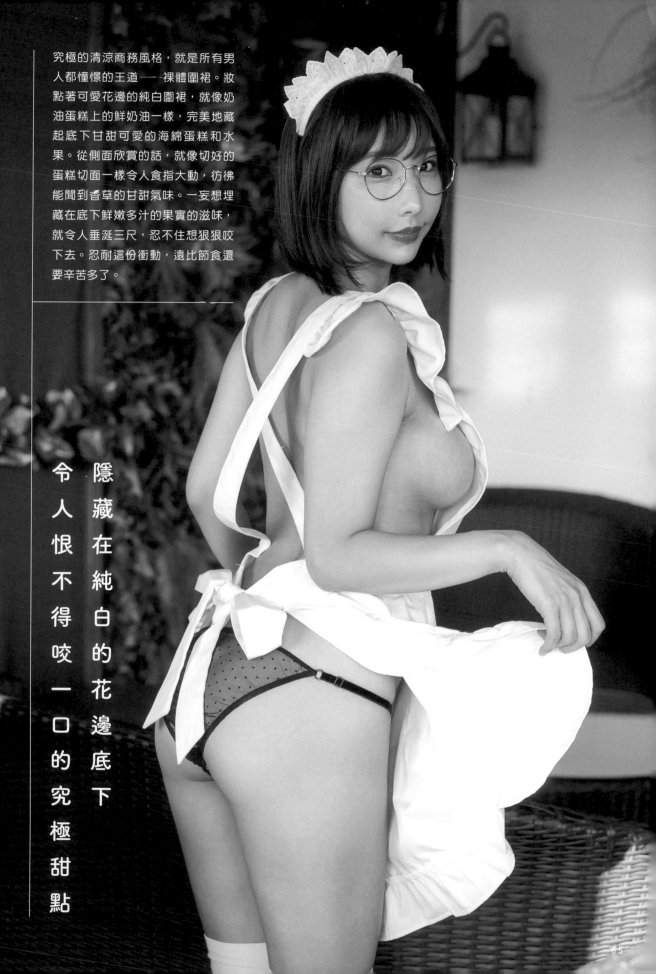

究極的清涼商務風格，就是所有男人都憧憬的王道──裸體圍裙。妝點著可愛花邊的純白圍裙，就像奶油蛋糕上的鮮奶油一樣，完美地藏起底下甘甜可愛的海綿蛋糕和水果。從側面欣賞的話，就像切好的蛋糕切面一樣令人食指大動，彷彿能聞到香草的甘甜氣味。一妄想埋藏在底下鮮嫩多汁的果實的滋味，就令人垂涎三尺，忍不住想狠狠咬下去。忍耐這份衝動，遠比節食還要辛苦多了。

令人恨不得咬一口的究極甜點　隱藏在純白的花邊底下

3

【帰国痴女】　　　色色度　♥ ♥ ♥

歸國痴女

這個詞的原始出處，是描繪動畫《艦隊Collection－艦Colle－》中登場的英裔歸國子女「金剛」的不知廉恥情境的插畫作品上的標籤。在3次元則是太過色情的歸國子女的代名詞。

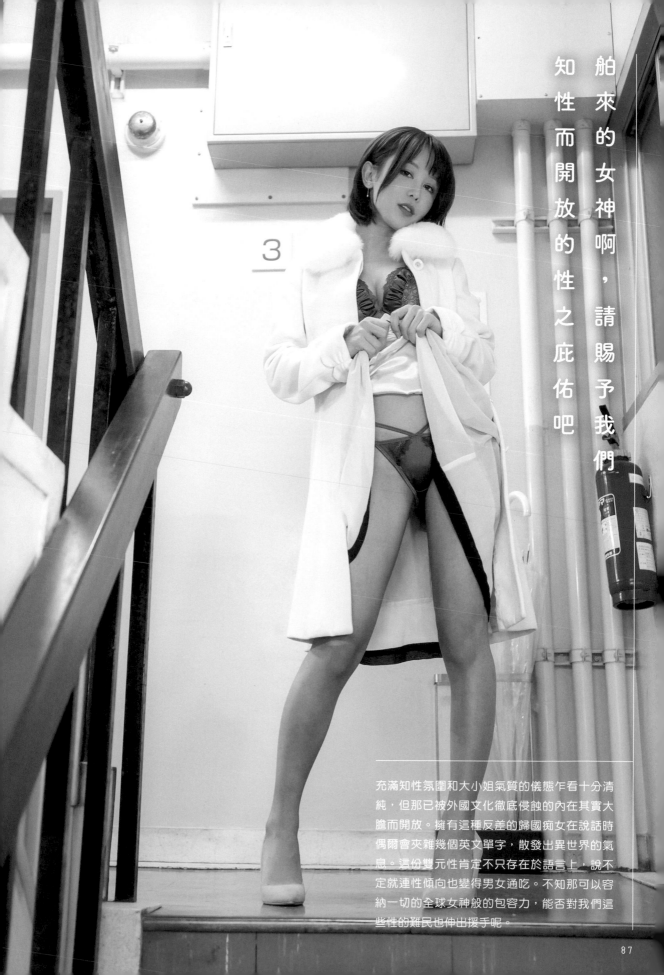

舶來的女神啊，請賜予我們
知性而開放的性之庇佑吧

充滿知性氛圍和大小姐氣質的儀態乍看十分清
純，但那已被外國文化徹底侵蝕的內在其實大
膽而開放。擁有這種反差的歸國痴女在說話時
偶爾會夾雜幾個英文單字，散發出異世界的氣
息。這份雙元性肯定不只存在於語言上，說不
定就連性傾向也變得男女通吃。不知那可以容
納一切的全球女神般的包容力，能否對我們這
些性的難民也伸出援手呢。

三角地帶

【デルタ地帯】

色色度
❤
❤
♡

三角洲指的是在河流長期的侵蝕和沉積作用下形成的三角形地帶。從色情的角度以之比喻女性的股間，隱現於兩腿之間的夾縫地帶也被稱為「魅惑的三角地帶」。

好想葬身在那片美麗三角帶的沃土之下

據說埃及的尼羅河三角洲自古以來就有人類在此定居，守護著他們的耕地。但這有如楚楚可憐綻放的蓮花般粉紅色的三角地帶，應該尚未有人踏足才對。又或者已經有先民享受過那片肥沃土壤的恩惠了呢……。褲襪的縫線是通往三角地帶的橋梁。渡過那座華奢的大橋就能抵達魅惑的三角地帶，那片土地上應有滿滿的夢想和浪漫在等待我們。真想立刻打包行囊，移居到那片土地。

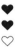

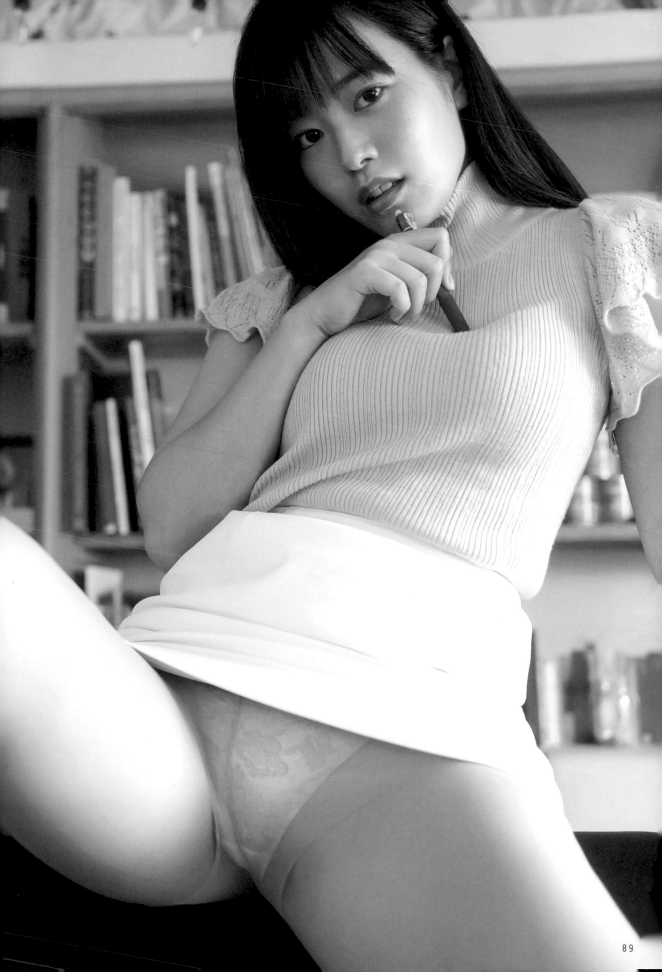

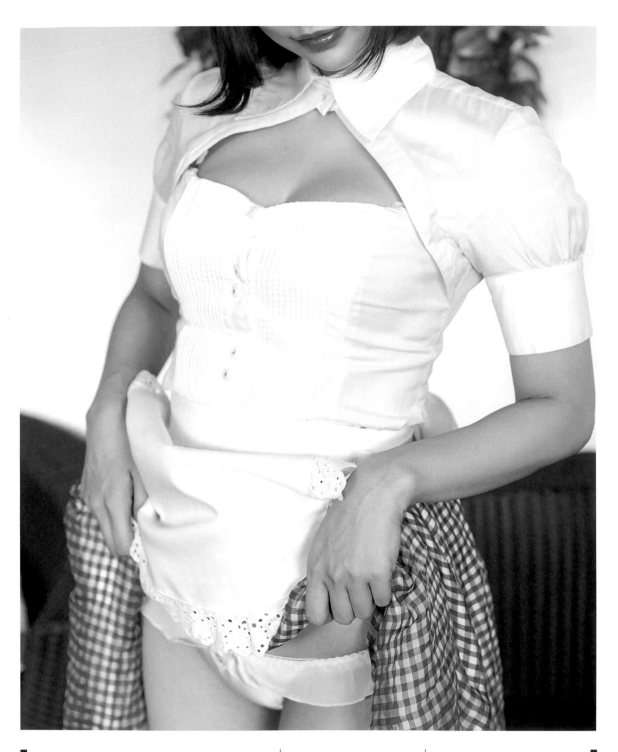

【 パンチラキック 】　　　　色色度 ❤ ❤ ♡

露褲踢

角色或人物使出踢擊時，內褲走光的情況。主要發生在穿著迷你裙或短褲的場合，但穿長裙時也有裙襬掀起來走光的可能性。

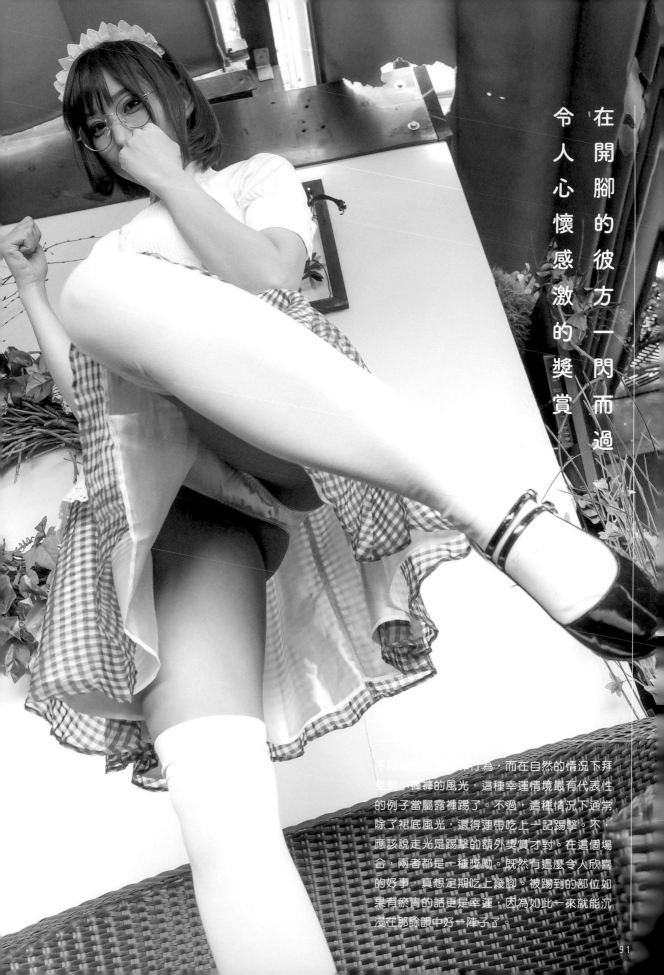

在
開
腳
的
彼
方
一
閃
而
過

令
人
心
懷
感
激
的
獎
賞

不用藉由特別行為，而在自然的情況下拜
見到小褲褲的風光，這種幸運情境最有代表性
的例子當屬露褲踢了。不過，這種情況下通常
除了裙底風光，還得連帶吃上一記踢擊。不，
應該說走光是踢擊的額外獎賞才對。在這個場
合，兩者都是一種獎勵。既然有這麼令人欣喜
的好事，真想定期吃上幾腳。被踢到的部位如
果有瘀青的話更是幸運；因為如此一來就能沉
浸在那餘韻中好一陣子了。

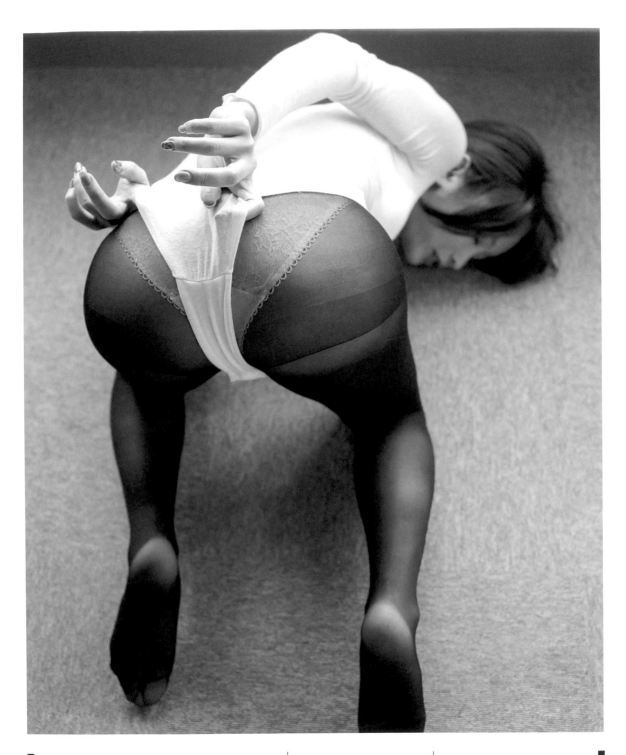

【食い込み直し】

色色度 ♥ ♥ ♥

把被夾進屁股或股間的內褲、燈籠褲或泳衣等調整回來的動作。有時會用手指直接伸進布料下方調整，但當穿著制服等衣物時，有時也會從外衣的上面來調整。

調整褲子

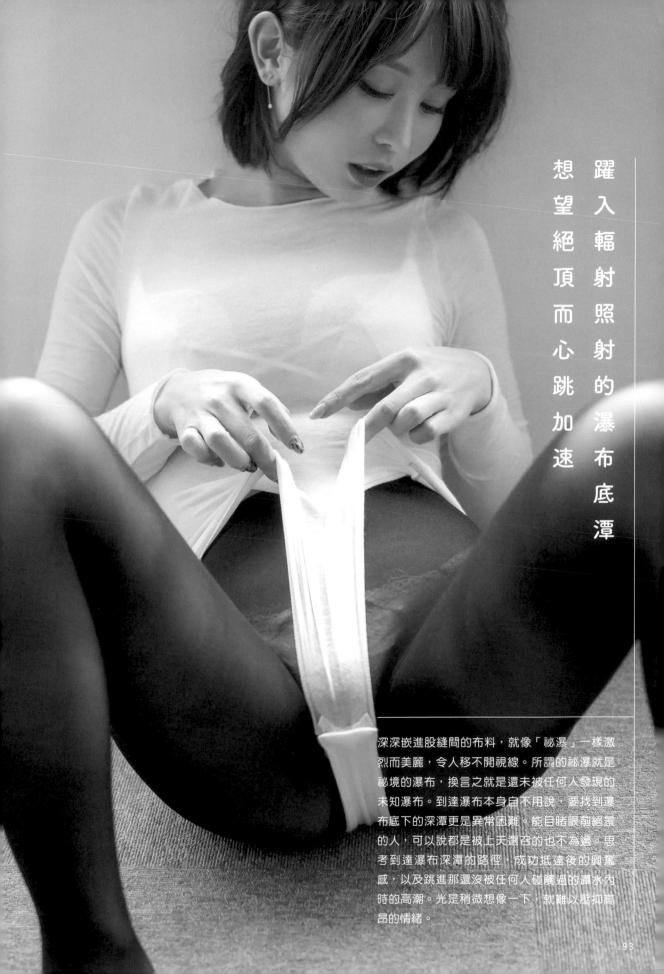

躍入輻射照射的瀑布底潭
想望絕頂而心跳加速

深深嵌進股縫間的布料，就像「祕瀑」一樣激烈而美麗，令人移不開視線。所謂的祕瀑就是祕境的瀑布，換言之就是還未被任何人發現的未知瀑布。到達瀑布本身自不用說，要找到瀑布底下的深潭更是異常困難。能目睹眼前絕景的人，可以說都是被上天選召的也不為過。思考到達瀑布深潭的路徑，成功抵達後的興奮感，以及跳進那還沒被任何人碰觸過的潭水內時的高潮。光是稍微想像一下，就難以壓抑高昂的情緒。

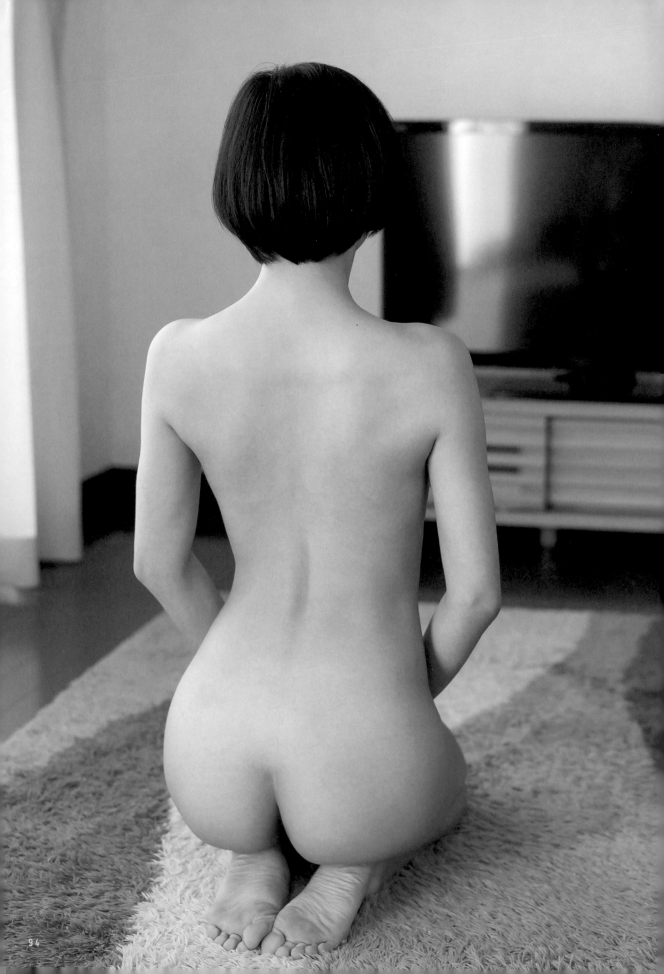

全裸待機

色色度

♥
♡
♡

脫掉衣服正跪在地，滿心期待接下來將要發生的事的模樣。又或是購賞電子機械時，為防止靜電短路而先沖澡並以全裸狀態等待到貨。

美麗的身軀嶄露無遺

靜待開始的那一刻

女孩子全裸正跪的畫面，令人聯想起1924年美國藝術家曼・雷的代表作「安格爾的提琴」。這是一張在全裸女子的照片上畫上弦樂器的「f」字孔，再用照相機重新攝影而完成的作品。照片中女子凹凸有致的身姿，散發著一股足以匹敵小提琴名琴斯特拉迪瓦里琴的神聖感。那時而激昂、時而優美的旋律，宛如在耳邊輕囁般的音色，還有琴弦劇烈震動的鳴響，都令耳朵舒服到快要融化。不曉得今天又會帶來什麼樣的演奏呢，真讓人期待啊。

日文版工作人員

造型	毛塚由惠
髮型	新井祐美子（花咲來夢・美東澪）
	佐々木シエラ（いくみ）
	萩村千紗子（東雲うみ）
Special Thanks	鮎川惠子・松本花惠
封面＋本文設計	上坊菜々子

NAYAMASHII ECHIECHI SHASHINSHUU

©2021 Jun-ya Kadoshima
©2021 mintcrown
©2021 GENKOSHA. Co.,Ltd.
Originally published in Japan in 2021 by GENKOSHA CO., LTD, TOKYO.
Traditional Chinese translation rights arranged with GENKOSHA CO., LTD,
TOKYO, through TOHAN CORPORATION, TOKYO.

挑逗官能！紳士用語妄想寫真集

2021年8月1日初版第一刷發行

攝　　　影	門嶋淳矢
文	mintcrown
模 特 兒	花咲來夢＋東雲うみ＋いくみ＋美東澪
譯　　　者	陳識中
編　　　輯	劉皓如
美術編輯	黃瀞瑢
發 行 人	南部裕
發 行 所	台灣東販股份有限公司
	＜地址＞台北市南京東路4段130號2F-1
	＜電話＞(02)2577-8878
	＜傳真＞(02)2577-8896
	＜網址＞http://www.tohan.com.tw
郵撥帳號	1405049-4
法律顧問	蕭雄淋律師
總 經 銷	聯合發行股份有限公司
	＜電話＞(02)2917-8022

【電腦桌布】　　　【手機桌布】

掃描上方 QR code，即可獲贈首刷限定桌布。

國家圖書館出版品預行編目（CIP）資料

挑逗官能！紳士用語妄想寫真集/門嶋淳矢攝影；
mintcrown；陳識中譯. -- 初版. -- 臺北市：臺
灣東販股份有限公司, 2021.08
96面；18.2×25.7公分
ISBN 978-626-304-741-9（平裝）

1.攝影集 2.人像攝影

957.5　　　　　　　　　　　　110010285

東販出版